1892

LES
ARTISTES CÉLÈBRES

ABRAHAM BOSSE

PAR

ANTONY VALABRÈGUE

OUVRAGE ACCOMPAGNÉ DE 42 GRAVURES

PARIS
LIBRAIRIE DE L'ART
29, Cité d'Antin, 29

DÉPOSÉ. — Tous droits de traduction et de reproduction réservés.

LES

ARTISTES CÉLÈBRES

ABRAHAM BOSSE

PAR

ANTONY VALABRÈGUE

PARIS
LIBRAIRIE DE L'ART
L. ALLISON & C^{ie}
29, CITÉ D'ANTIN, 29

M. Henry Lacroix, dont on connaît le goût éclairé et les importantes collections, a eu l'extrême obligeance de nous communiquer une partie des gravures qui ont servi à l'illustration de cet ouvrage.

DÉPOSÉ. — Tous droits de reproduction et de traduction réservés.

ABRAHAM BOSSE[1]

INTRODUCTION

Les historiens de l'art qui aiment l'étude de la vie réelle, ceux qui relèvent avec bonheur les détails intimes, les traits de mœurs, les aveux piquants fournis par les auteurs de Mémoires, ceux-là savent quelle est la valeur de l'œuvre d'Abraham Bosse, pour la reconstitution de cette période irrégulière et féconde qui comprend le règne de Louis XIII et qui précède l'époque classique. Les compositions de ce maître original, de ce graveur si net et si incisif, forment l'illustration vivante d'une partie du xviie siècle, avant qu'il ne fût devenu le grand siècle. Abraham Bosse a représenté une société bien distincte, qui commençait à se manifester et qui avait son caractère et sa force. Il nous a donné le portrait du gentilhomme, du bourgeois, du soldat, même de l'ouvrier et du paysan; nous retrouvons chez lui les intérieurs, les costumes, les usages, la vie de famille de l'ancienne France.

Lorsqu'on revient aujourd'hui aux artistes qui furent contemporains du grand Cardinal, on a envie de chercher parmi eux ce double courant qui s'est indiqué partout dans notre littérature. On se souvient des recherches bizarres, de la verve fougueuse des poètes burlesques; on songe, d'autre part, à des accents plus fermes et plus sérieux, et l'on croit entendre au loin la voix grave de Corneille.

Dès qu'on pénètre dans l'œuvre d'Abraham Bosse, on y découvre l'abondance, le souffle, le manque de goût, les façons brutales qui caractérisent les vers de Théophile et de Saint-Amand; et pourtant ce tempérament robuste et franc ne cherche pas à être licencieux. Abraham Bosse

1. Cette notice n'a pu être accompagnée d'un portrait du maître. Abraham Bosse n'a point gravé ses traits lui-même, et ils n'ont été reproduits, à notre connaissance, par aucun de ses contemporains.

n'est pas fanfaron du vice. Il est déréglé à sa manière, mais il demeure sévère, et, comme notre grand poète tragique, il place volontiers une leçon hautaine, un enseignement rigide dans la comédie humaine qu'il se plaît à nous montrer.

Les gravures d'Abraham Bosse sont fort recherchées de nos jours, et les marchands d'estampes en connaissent toute la valeur. Certaines des grandes séries qu'il a composées sont devenues rares, et il est de plus en plus difficile à un collectionneur de les réunir page par page. C'est une chose singulière de constater cette vogue et de remarquer, toutefois, que le nom de ce vigoureux artiste est encore mal classé dans l'histoire générale de notre art. On croirait qu'Abraham Bosse n'a de renommée que pour les érudits et les curieux ; il semble n'avoir conservé qu'une sorte de réputation pittoresque et littéraire.

Théophile Gautier, écrivant le *Capitaine Fracasse*, lui a demandé comme à Callot le secret de quelques types, de quelques détails de mœurs. Il a transporté dans son livre des traits qui prennent une vie intense et toute nouvelle à travers la magie de ses descriptions. Les lettrés, qui ont écrit à fond l'histoire intime du xviie siècle, ont emprunté aux scènes qu'Abraham Bosse a gravées un grand nombre de renseignements et une couleur locale très séduisante. Là est pour cet artiste le meilleur de sa gloire présente.

Les écrivains qui se sont attachés à l'histoire de la gravure ne pouvaient manquer de lui accorder la page qu'il méritait. Un d'entre eux, M. Georges Duplessis, a consacré à son œuvre un inventaire détaillé et raisonné, qu'il est bon de consulter, quand on veut être renseigné sur les pièces importantes, et quand on veut suivre, une à une, les productions du maître.

Aussi fécond que Callot, Abraham Bosse apparaît, à côté des graveurs de son temps, comme une sorte d'esprit universel. Peintre, auteur de traités, professeur, il a embrassé bien des genres et des sujets à la fois. Ces travaux et ces goûts différents n'ont rien enlevé à l'unité que présente l'ensemble de ses compositions. S'il a rencontré un oubli trop rapide, c'est qu'il a sans doute porté la peine d'une sorte de fatalité de situation. Le hasard injuste a voulu qu'il fût placé à la veille même du mouvement classique, à un moment où les artistes indépendants ne pouvaient plus guère conserver leurs libres allures. Nous devons tenir compte d'autres causes et appuyer sur certaines fautes qui amenèrent

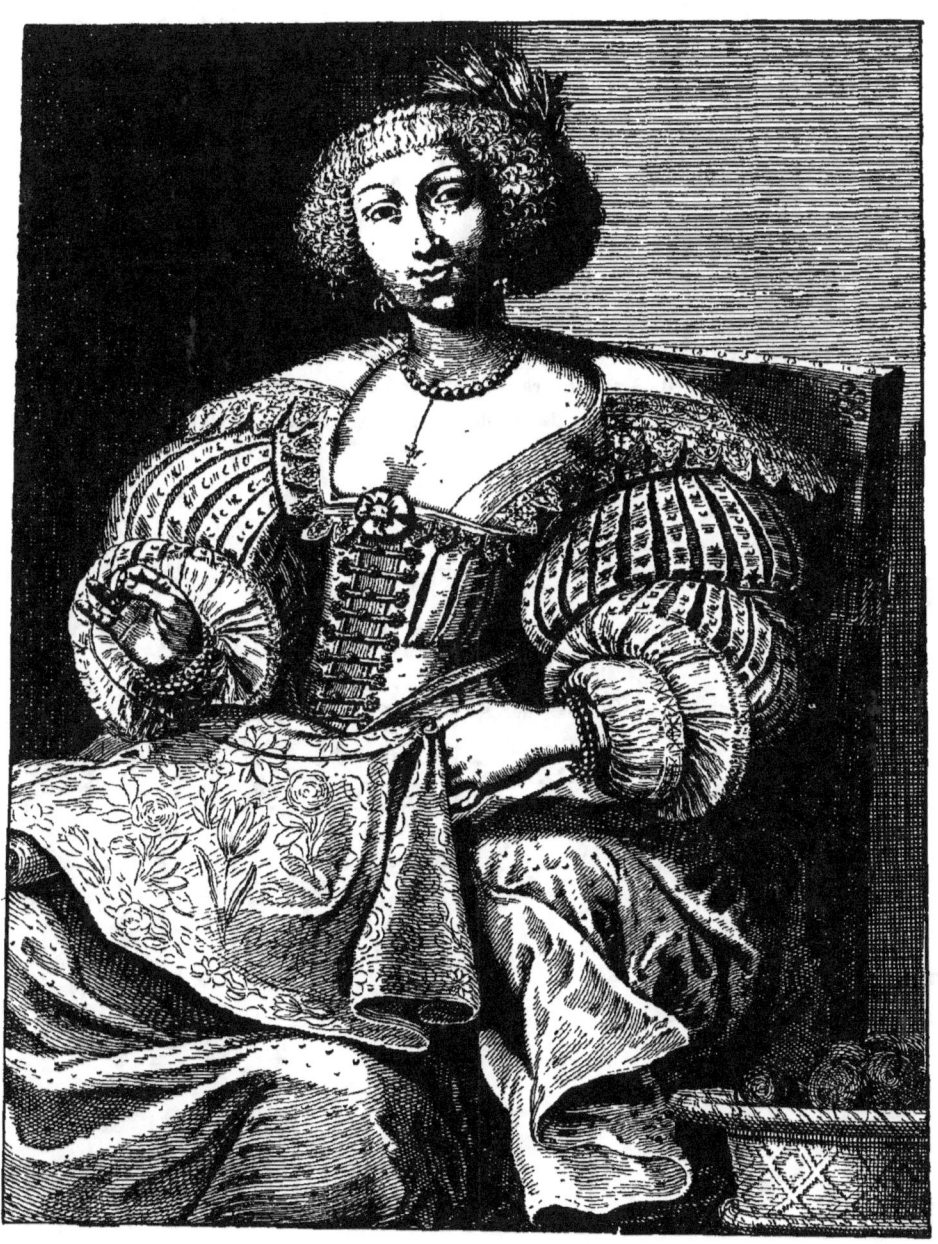

FEMME FAISANT DE LA TAPISSERIE.
(Musée du Louvre, Salles des Dessins.)

des incidents fâcheux. Esprit personnel au plus haut degré, nature profondément irascible, Abraham Bosse engagea avec les membres de l'Académie de peinture, où il était d'abord entré en qualité d'académicien honoraire, une lutte qui se termina par une rupture éclatante et un renvoi bruyant. Il avait voulu tenir tête à Le Brun, et il ne réussit pas à résister à cette puissante influence. Il faut, à coup sûr, reconnaître le courage qu'il déploya en cette circonstance, mais il est difficile de lui donner raison, quand on apprécie ce dissentiment. On doit déclarer, cependant, que les fautes mêmes qu'Abraham Bosse a commises donnent un intérêt de plus à sa biographie. Nous verrons par moments se développer devant nous, sous des aspects curieux, comme le roman de la vie d'un artiste d'autrefois.

CHAPITRE PREMIER

Naissance à Tours. — La Famille d'Abraham Bosse. — Premières œuvres. — Jean de Saint-Igny — *Le Jardin de la Noblesse française.* — *La Noblesse française à l'église.* — Croquis de costumes. — Les Gardes Françaises. — Mariage d'Abraham Bosse. — La Gravure sous Louis XIII. — Influence de Callot.

Abraham Bosse est né à Tours, en 1602, de Louis Bosse, maître tailleur d'habits, et de Marie Martinet[1]. Ses parents appartenaient à la religion réformée, ce qui explique le prénom qu'il reçut, prénom qui n'a rien de tourangeau, et qui devait sans doute être assez rare dans son pays. Que la famille de notre graveur fût un peu rigoriste, on pourrait le supposer volontiers. Le calvinisme, nous aurons lieu de le remarquer, a laissé son empreinte dans l'œuvre d'Abraham Bosse, et non seulement on y rencontre la recherche d'un but sérieux et des intentions morales, mais encore l'artiste laisse toujours entrevoir en lui comme un protestant doctrinaire, dogmatique, parfois même passionné. On dirait que son caractère s'est formé au milieu de discussions religieuses, semblables à celles qui se produisent entre gens séparés par des croyances opposées. A ce point de vue, Abraham Bosse nous offre un peu de cette violence naturelle, de cet amour pour la lutte qu'on remarque chez d'autres personnages issus du mouvement de la Réforme et qui sont restés, dans leurs œuvres, militants à la façon d'Agrippa d'Aubigné.

Tours était un foyer et un centre artistiques depuis la Renaissance ; notre graveur subit sans doute de bonne heure l'influence répandue de tous côtés dans sa ville natale. Les éditeurs tourangeaux publiaient fréquemment, à cette époque, des livres ornés d'estampes. Abraham Bosse fut-il encouragé par l'un d'eux, après avoir été stimulé par la vue des publications qu'ils mettaient au jour ? C'est ce qu'on ne saurait dire ; mais il leur dut beaucoup ; il s'inspira de leurs recueils, dans ses recherches du début.

En 1622, c'est-à-dire à vingt ans, il reproduit, d'après le graveur lorrain Jacques Bellange, quatre études de jardinières qui se rendent

1. Jal. *Dictionnaire critique de biographie et d'histoire.*

au marché. Ces pièces n'offrent rien de significatif, et les compositions de Bellange sont assez superficielles[1]. Abraham Bosse s'exerce à reproduire d'autres estampes, figures ou paysages. Il exécute, en 1624, quelques gravures pour le recueil de Fontaines, dessinées par l'architecte Francini, pour les jardins des palais de Fontainebleau et de Saint-Germain-en-Laye. On peut supposer qu'à cette époque Abraham Bosse se trouvait à Paris. La première composition originale qu'on retrouve dans son œuvre est celle qui représente un jeune cavalier adressant des propos galants à une femme, auprès de laquelle se tient l'Amour, son arc à la main et décochant une flèche. Cette composition, qu'Abraham Bosse n'a point gravée lui-même, nous a été conservée par une gravure sur bois, très sèche et très dure[2]. Tout révèle dans cette estampe l'embarras, la lourdeur d'exécution d'un artiste qui en est à peine à ses commencements. Une autre pièce, qui se rattache encore à une période de jeunesse, est datée de Tours, 1627 : c'est une Vierge tenant debout sur ses genoux l'Enfant Jésus emmailloté. La Vierge est assise au pied d'un arbre, en costume de villageoise ; on la prendrait pour une nourrice venue de la campagne. Cette composition est d'un style encore un peu lourd, mais elle annonce un artiste qui se forme et va devenir bientôt plus habile et plus expérimenté.

Comme graveur, Abraham Bosse reproduisait déjà volontiers des scènes de mœurs : une gravure, d'après Jean de Saint-Igny, nous apporte une preuve de ce goût. Nous avons devant nous, dans cette œuvre, deux fumeurs réunis dans une salle basse de tabagie qui semble un lieu plus ou moins équivoque. Ce sont de jeunes officiers au feutre relevé sur l'oreille ; ils font penser aux militaires qu'on retrouve dans les tableaux de corps de garde de Valentin, quoique leur tournure soit beaucoup plus française.

Saint-Igny, l'auteur de cette scène de genre, est un graveur fantaisiste, à la touche fine et délicate. M. Ph. de Chennevières a écrit l'histoire de ce charmant petit maître normand qui fut à la fois un continuateur de nos anciens artistes français et un initiateur élégant, s'inspirant de son temps et sensible au spectacle de la vie réelle[3]. Il faut le placer

1. Les Quatre Jardinières sont signées et datées.
2. Cette gravure est signée : *Bosse invenit, Ecman sculpsit*.
3. *Recherches sur la vie et les ouvrages de quelques peintres provinciaux de l'ancienne France*, et *Revue de l'Art français*, 1886.

dans l'entourage de Callot auquel il se rattache par plusieurs côtés. Saint-Igny est un gentilhomme devenu artiste : il excelle à faire des

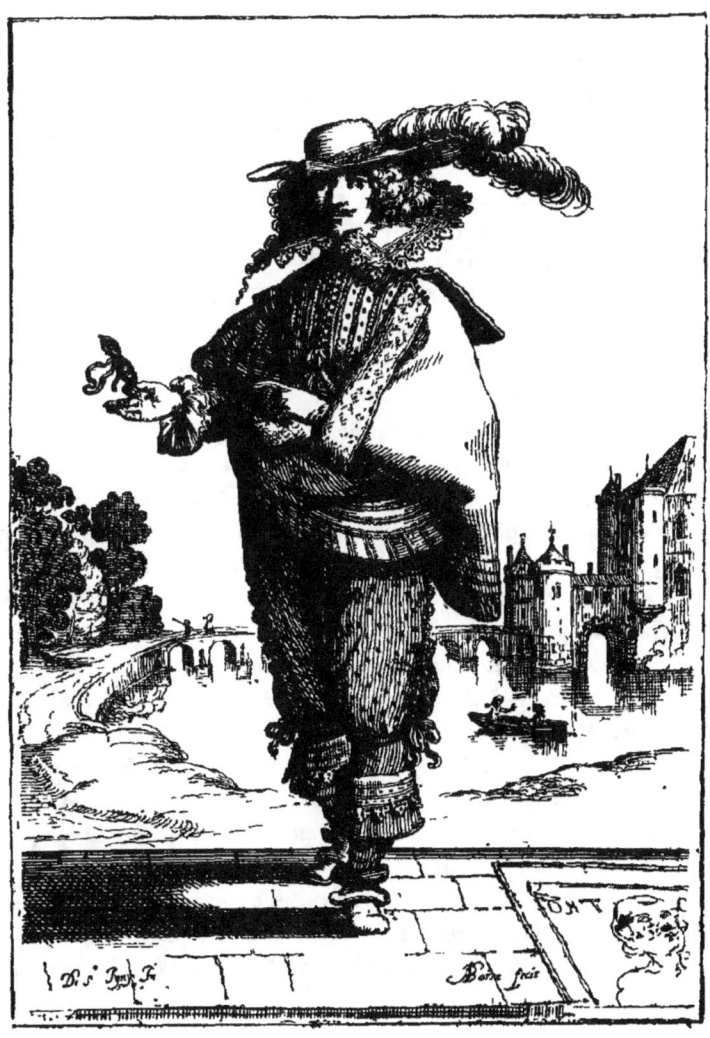

UN GENTILHOMME.
Figure de la suite : le *Jardin de la Noblesse française*.

portraits de personnages qui ont grand air, gens de qualité et gens de la cour ; il compose des suites de costumes, des séries de modes esquissées

avec la plus grande justesse. Si les détails sont parfois un peu maniérés, si la délicatesse qu'il montre devient frêle et fluette, cela ne messied pas aux personnages qu'il met en scène, jeunes seigneurs pimpants, pages imberbes qui semblent presque des enfants, belles dames qui se promènent galamment dans un parc ou qui, travaillant chez elles, s'occupent à dévider des écheveaux ou à faire de la dentelle aux fuseaux.

C'est un prédécesseur et un maître pour Abraham Bosse que Saint-Igny. Rapproché sans doute de cet artiste par quelque hasard, Abraham Bosse devient son collaborateur, grave toute une suite consacrée à la noblesse française, et imagine lui-même pour ce recueil quelques figures et un frontispice ingénieux.

Le Jardin de la noblesse française[1], publié en 1629, est un délicieux petit livre de costumes. Un gentilhomme et une dame n'avaient qu'à feuilleter cette série, pour savoir comment s'habillaient ceux qui donnaient le ton à Paris. On y voit défiler de jeunes cavaliers se drapant dans leur manteau, tenant leur canne levée en l'air, tirant leur épée du fourreau, montrant leurs gants, contemplant avec amour un médaillon. De gracieuses femmes s'avancent avec lenteur, abaissant un éventail, agitant un écran de plumes, étalant complaisamment un bout de manchette brodée. Tous ces personnages se pavanent, vus de face, vus de dos, vus de droite ou de gauche ; ils se tiennent dans ces attitudes variées pour faire valoir uniquement la beauté de leur ajustement. Derrière chaque figure se déroule un fond en perspective, allées de jardins, paysage de ville ou de campagne, palais, châteaux à tourelles. La noblesse française promène son habillement, aux abords des habitations royales ou dans ses domaines. Elle conserve, dans les modes qu'elle a adoptées, le goût qui s'imposait au début de la régence de Marie de Médicis, et l'on y retrouve quelques derniers souvenirs des élégances du règne de Henri III. Les jeunes seigneurs, coiffés du caudebec empanaché, laissant pendre, d'un côté de leur chevelure, une longue cadenette, portent le manteau court, le pourpoint brodé, le col de dentelles, le haut-de-chausses bouffant et des bottes à revers, d'où s'échappent des rubans. Ils ont des nœuds de rubans un peu partout, et cette garniture toute particulière, posée près de la ceinture et qu'on appelait « la petite oie ». Les dames n'ont pas encore abandonné la fraise à tuyaux ouverte sur le

1. LE JARDIN DE LA NOBLESSE FRANÇOISE, *dans lequel se peut cueillir la manière de leur vestement. 18 planches.* F. L. D. Ciartres excudit A° 1629.

devant du corsage ; elles ont des collets montés, des « rotondes » à double et à triple rang de dentelles ; la collerette plate fait à peine son apparition.

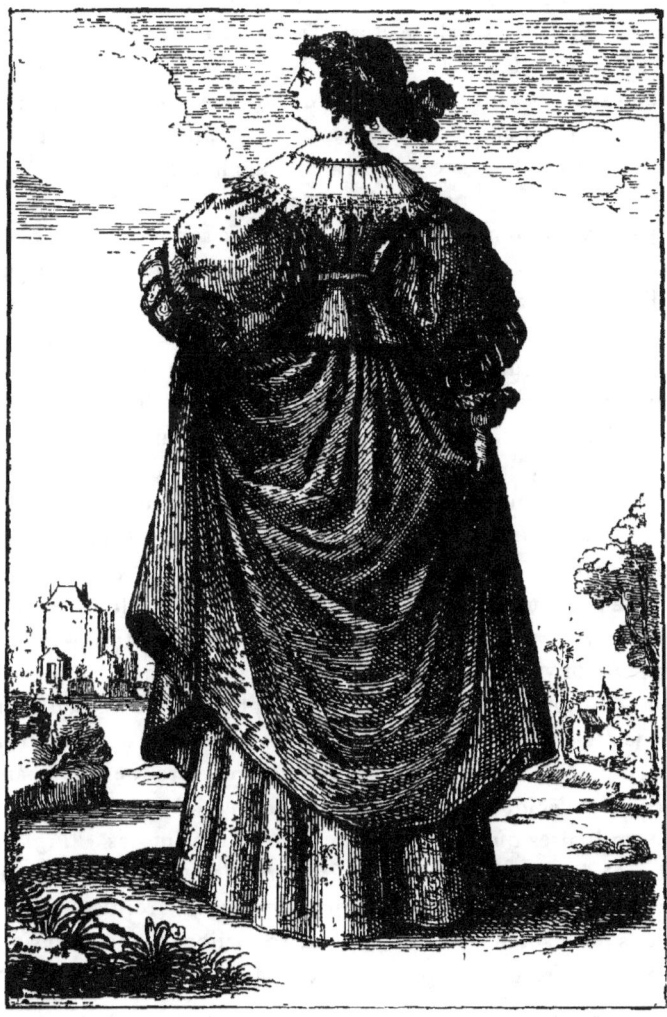

UNE DAME.
Figure de la série *Le Jardin de la Noblesse française*.

On aperçoit fréquemment des manches à crevés, boursouflées et tailladées, d'où se détachent des manchettes en points coupés. Les broderies,

les passements, les bijoux témoignent d'un faste excessif, et ajoutent à l'opulence de ces costumes.

Saint-Igny a fait succéder à ce recueil une autre suite, *la Noblesse française à l'église*[1]. Abraham Bosse l'a gravée également, sans y ajouter cependant aucune figure dessinée par lui-même. Cette nouvelle galerie de costumes est exécutée avec autant de légèreté que la précédente ; c'est aussi un album à l'usage des personnes du meilleur monde, pour leur enseigner quel est le genre de vêtements qu'il faut porter et la tenue qu'on doit avoir, quand on va prier et écouter la messe. Saint-Igny nous fait voir le gentilhomme marchant, tête nue et son chapeau à plumes à la main, sous les arceaux et près des piliers du sanctuaire ; il le montre agenouillé au pied de l'autel, et joignant ses mains sur un chapelet qu'il presse sur son cœur. Nous apercevons la jeune dame qui s'éloigne, grave et recueillie, les yeux sur son livre de prières, ou qui va s'asseoir, en préparant sa confession, sur un banc gothique, dans l'ombre d'une chapelle. Voici la veuve, emprisonnant son visage sous une vaste coiffe de deuil dont les plis semblent ensevelir la tristesse et les pensées du veuvage. Les costumes sont devenus plus simples, quoique le dessinateur ne veuille pas leur enlever une certaine richesse. C'est la dévotion mondaine qu'il se propose seulement de satisfaire, et l'on ne doit pas oublier que la coquetterie se retrouve bien vite en face de la religion. Ce gentilhomme, qui paraît en ce moment rempli de contrition, va peut-être se lever pour suivre quelque jeune belle qui a fini de prier et qui referme négligemment son livre, en le laissant retomber à côté de son éventail.

Abraham Bosse exécute encore quelques gravures d'après Saint-Igny, mais peu à peu il cesse de reproduire ce maître, et, tout en subissant son influence, il se décide à composer une suite par lui-même. Ce sont des costumes militaires qu'il retrace cette fois ; il dessine les « *Figures au naturel*, tant des Vêtements que des Postures des Gardes Françaises du Roi Très Chrétien [2] ». Après avoir composé un frontispice où sont représentés deux soldats de ce régiment, en faction, il choisit les principaux types, le fifre et le tambour, le capitaine et le porte-enseigne, le

1. LA NOBLESSE FRANÇOISE A L'ÉGLISE, *dédiée à messire Claude Maugis, conseiller et aumônier du roi*, etc. Inventée par le sieur de S. Igny.

2. Nous avons deux éditions de ce recueil, portant des titres différents ; l'une publiée par Tavernier, l'autre par Langlois, dit Ciartres, 1631. Les pièces sont anonymes, mais on reconnaît nettement la manière d'Abraham Bosse, dont le style prend déjà une manière décisive.

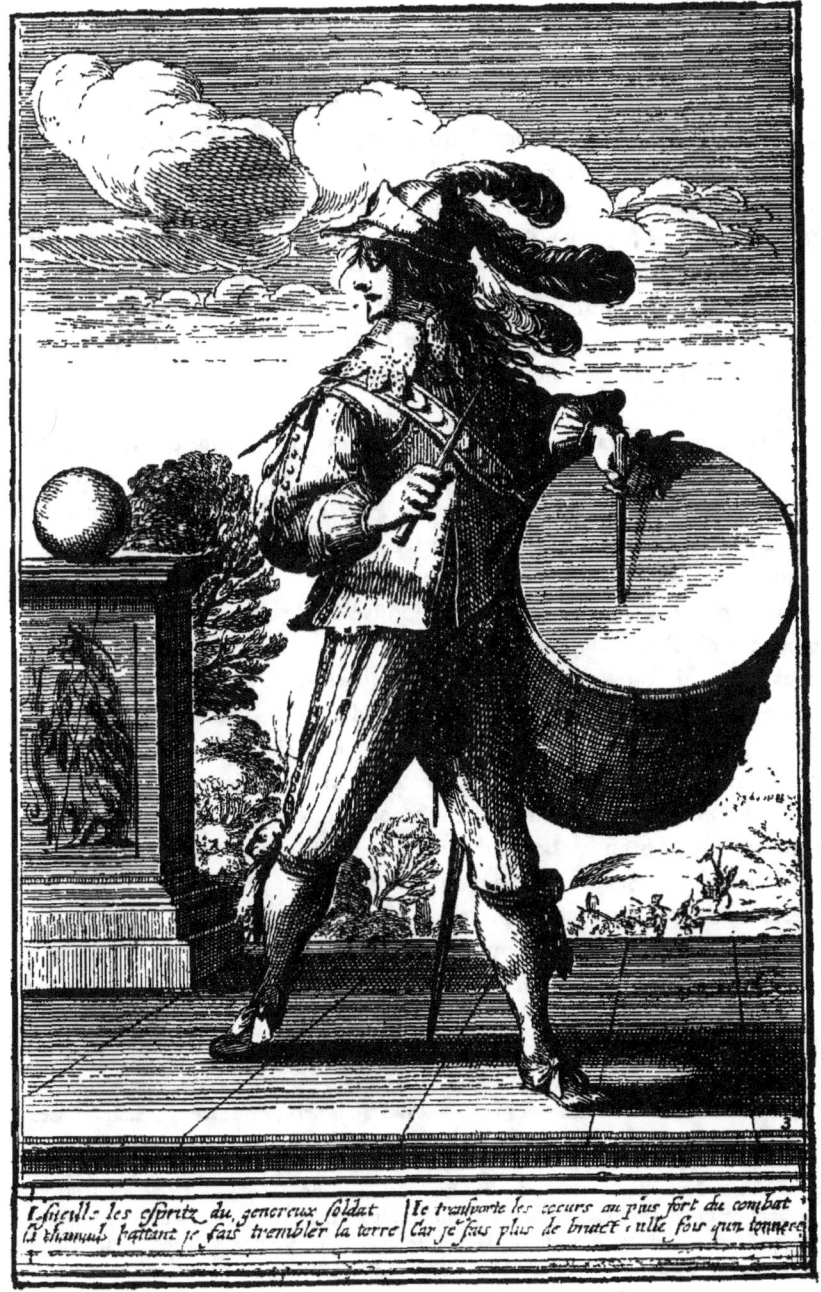

LE TAMBOUR.

N° 3 de la série des *Figures au naturel tant des vestements que des postures*
des Gardes Françoises du Roy Très Chrétien.

garde française en cuirasse, le garde française portant la hallebarde, jusqu'à des « goujats » ou valets d'armée, qui reviennent de la maraude. Il pourtraicture ces personnages un à un, avec les détails qui les font reconnaître. Dans cette suite, sa manière de graver se modifie ; le trait est vif, le style accusé. Armés de piques et de mousquets, l'épée au côté, le feutre relevé ou la bourguignote en tête, les gardes paradent fièrement. Ils ont cette physionomie martiale, cette mobilité expressive, ces allures déterminées, qui sont propres de tout temps au soldat français et que nous retrouverons encore bien des fois dans les tableaux de bataille de Van der Meulen, comme dans les scènes de camp de Watteau, de Pater et de Charles Parrocel.

Pendant qu'Abraham Bosse exécutait ces suites, tout en y entremêlant quelques pièces remarquables, destinées à l'illustration des livres ou à des recueils techniques comme les *Portiques* de Francini, il prenait place parmi les graveurs occupés et féconds ; il trouvait sa voie en attendant de se révéler comme un créateur.

En 1632, il s'était marié ; il avait épousé Catherine Sarrabat, fille d'un horloger de Tours, d'un « maître horlogeur », comme on disait alors. Les deux frères de celle-ci, Charles et Daniel Sarrabat, l'un horloger, l'autre graveur en métaux et en pierres, étaient des amis d'enfance d'Abraham Bosse ; ils étaient aussi calvinistes. Venus à Paris en même temps que notre artiste, ils avaient contracté avec lui une amitié qui ne s'était pas démentie et qui avait naturellement amené cette union [1]. Au moment de son mariage, Abraham Bosse avait trente ans ; il était sûr de lui-même ; il avait acquis assez d'expérience pour n'avoir pas à craindre, dans son intérieur de graveur, les surprises de l'avenir.

Autour de lui, tout le poussait aux audaces ; il se trouvait entraîné dans un mouvement nouveau ; une grande époque était venue pour

1. Le dimanche ix⁰ jour de may 1632, furent espousez en l'église réformée de Tours le sieur *Abraham Bosse* et Catherine Sarrabat. (Registre des protestants de Tours.) Document publié par M. Grandmaison. *Revue de l'Art français*. — Voir aussi Jal, *Dictionnaire* : Les annonces et promesses de mariage d'entre Abraham Bosse, graveur en taille-douce à Paris, fils de deffunct Louis Bosse, vivant m⁰ tailleur d'habits, et de Marie Martinet, ses père et mère d'une part, et de Catherine Sarrabat, fille de deffunct Jean Sarrabat, vivant m⁰ horlogeur au dict Tours, et de Marie Rivière, ses père et mère d'autre part, ont été publiées par trois divers dimanches consécutifs en l'Église Réformée de Paris, recueillie à Charenton-Saint-Maurice. Le troisième dimanche du dit mois de mars, au dit an 1632. (Registres de Charenton. Archives de l'état civil de Paris, Palais de Justice.)

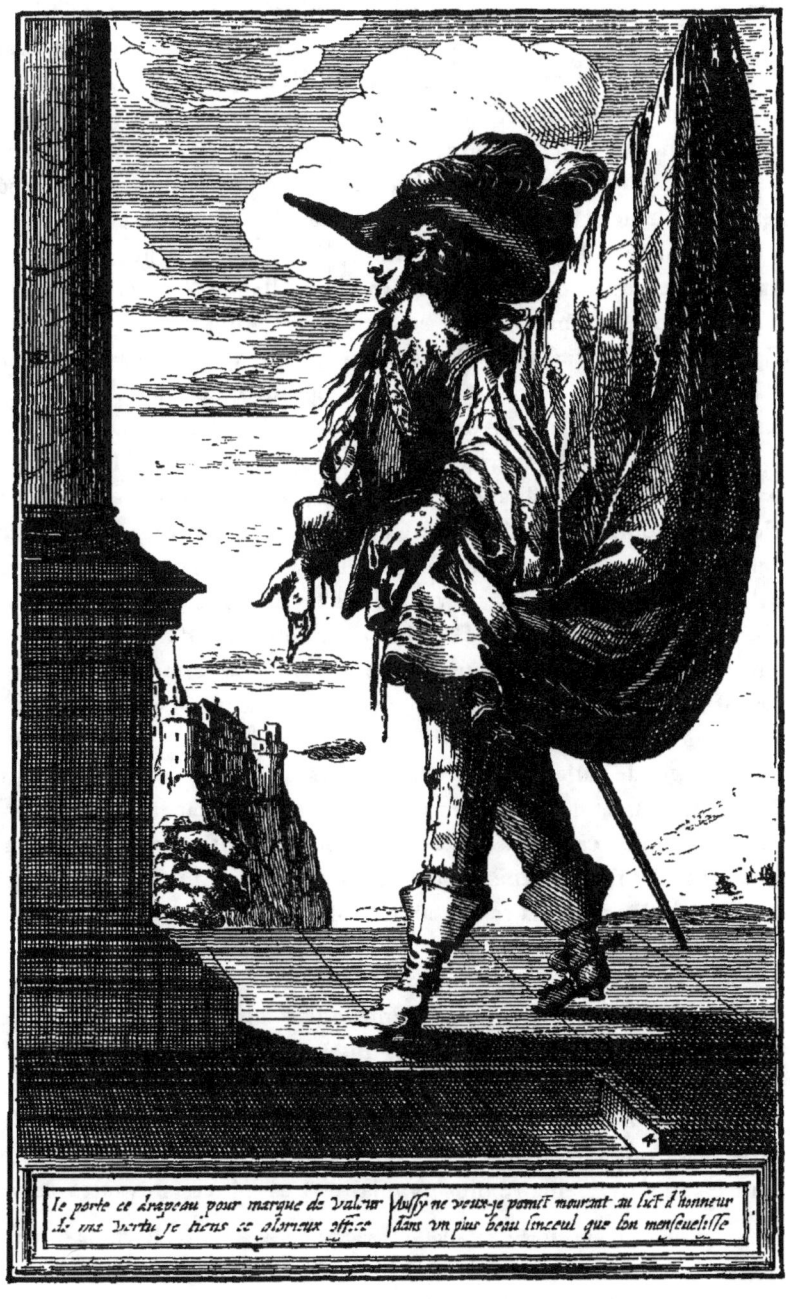

LE PORTE-DRAPEAU.

Nº 4 de la série des *Figures au naturel tant des vestements que des postures des Gardes Françoises du Roy Très Chrétien.*

l'art de la gravure. Après les reproductions gothiques, les imitations débiles du temps de Henri II et de Charles IX, on voit surgir en France, presque à l'improviste, une remarquable pléiade d'artistes apportant une expression plus ferme, et capables d'approfondir un sujet et d'atteindre à la plénitude du style. Ces graveurs sont doués de rares qualités ; ce ne sont plus de simples portraitistes au trait, des imagiers habitués à rendre seulement un contour. Ils savent accentuer le caractère et donner à une estampe la lumière et le coloris. Il faut aujourd'hui les reprendre un à un ces aînés de la gravure française, Claude Mellan, Pierre Daret, Daniel Rabel, Michel Lasne ; brillante génération que la popularité de Callot a fait rejeter dans l'ombre, et qui ne pouvait être entièrement effacée que par ces autres maîtres, les Sébastien Le Clerc, les Nanteuil, les Édelinck, les Gérard Audran.

Les œuvres de ces graveurs contemporains de Louis XIII n'échappent pas toujours aux influences étrangères ; les réminiscences italiennes viennent modifier leur manière. Cette école de gravure conserve cependant en elle un fond indépendant, et elle représente une tradition nationale. On distingue dans les productions les plus anciennes de ces maîtres une sorte de style Henri IV, sinon très élégant, du moins sincère et naturel dans sa bonhomie un peu compassée. La renommée acquise par Callot et le succès obtenu par chacun de ses recueils disposent ces artistes à un autre genre d'imitations ; ils esquissent des grotesques, des personnages de ballets ; ils gravent des mascarades, des chars de triomphe, des mendiants et des bretteurs ; ils mettent face à face de jeunes dames délurées et des cavaliers empressés. On pourrait dire qu'ils inventent ainsi nos premières scènes galantes. Ils ont aussi un penchant à être narquois et railleurs, et ils savent à l'occasion cacher dans leurs sujets une intention satirique.

En 1629 Callot était venu en France ; il avait commencé à dessiner le siège de La Rochelle et sa pointe allait consacrer la chute de cette ville[1]. Le maître avait fréquenté quelques-uns de nos graveurs, qui s'étaient empressés de lui témoigner leur admiration. Michel Lasne, entre autres, avait eu la bonne fortune d'entrer en relations avec lui et de graver son portrait. Ce séjour de Callot en France était fait pour rendre son œuvre encore plus populaire. Les années suivantes, la répu-

1. La suite de gravures de Callot, consacrée au siège de La Rochelle, parut seulement en 1631.

tation de l'artiste lorrain ne fait que s'étendre; il avait mis au jour ses *Vues du Pont-Neuf*, et ces gravures représentaient un souvenir ineffaçable de son passage à Paris. Abraham Bosse était porté à admirer avec passion son génie; il ne se laisse pas toutefois absorber par lui, s'inspirant plutôt de la vie réelle que du genre fantasque où l'auteur des *Caprices* a excellé. Il imite Callot dans certains détails, dans quelques figures et quelques suites de personnages; il lui prend aussi ses procédés, mais il ne devient pas un de ses élèves. Son talent garde une allure très personnelle, ce qui ne l'empêche pas d'aimer Callot, de lui vouer un culte auquel il demeurera fidèle, et de graver même en son honneur, après sa mort, une estampe allégorique qui représente, non sans quelque arrangement de fantaisie, son monument funéraire [1].

1. Voir, au sujet de cette gravure, *Jacques Callot, sa Vie, son Œuvre et ses Contemporains*, par Henri Bouchot. Hachette, *Bibliothèque des Merveilles*.

CHAPITRE II

Scènes de mœurs. — La Vie réelle dans l'ancienne France. — *Le Mariage à la ville* et *le Mariage à la campagne*. — *Le Retour du baptême*, etc. — Le Luxe et ses excès. — L'édit de 1633.

A quel moment Abraham Bosse apparaît-il, d'une façon décisive, comme l'interprète de la vie réelle et le vigoureux graveur de mœurs, qui va attacher son nom à tant d'œuvres remarquables? Il faut le prendre en l'année 1633, année dont il inscrit la date au bas d'une de ses plus belles séries, *le Mariage à la ville*, série à laquelle il donnera bientôt pour pendant *le Mariage à la campagne*. Abraham Bosse fait passer sous nos yeux, dans la première suite, les divers actes qui précèdent ou accompagnent, pour la bourgeoisie, la célébration du mariage. Nous avons en plein devant nous la reproduction des mœurs de l'ancienne société française. Contemplez attentivement ces planches; c'est le mariage sous le règne de Louis XIII, c'est le mariage dans la vieille France. Les épousailles sont considérées dans ces compositions comme un événement privé; l'artiste ne suit point les mariés à l'église; tout se passe à la maison. Les personnages qu'il représente appartiennent à des familles assez riches; cela se voit aux costumes, aussi bien qu'à l'ameublement et à la décoration des intérieurs. Notre graveur peut, par conséquent, tirer largement parti des détails, des accessoires qui s'offrent à son observation.

Dans la première gravure, Abraham Bosse nous montre les deux pères, les deux mères réunis pour préparer le contrat. Le tabellion est occupé à rédiger les premiers articles, d'après les indications des parents. Notre artiste retrace à merveille ces types de gens âgés, de vieillards aux habitudes patriarcales. Une des vieilles dames porte le chaperon à l'antique, qui rappelait le temps de Catherine de Médicis et qui se découpait en pointe sur le front. Les hommes ont de grands chapeaux, de grands manteaux, qui leur donnent un air sévère et majestueux; ils laissent pendre, sur un collet empesé ou sur une haute fourrure, leur barbe taillée en pointe, leur « barbe révérende », à employer une expression

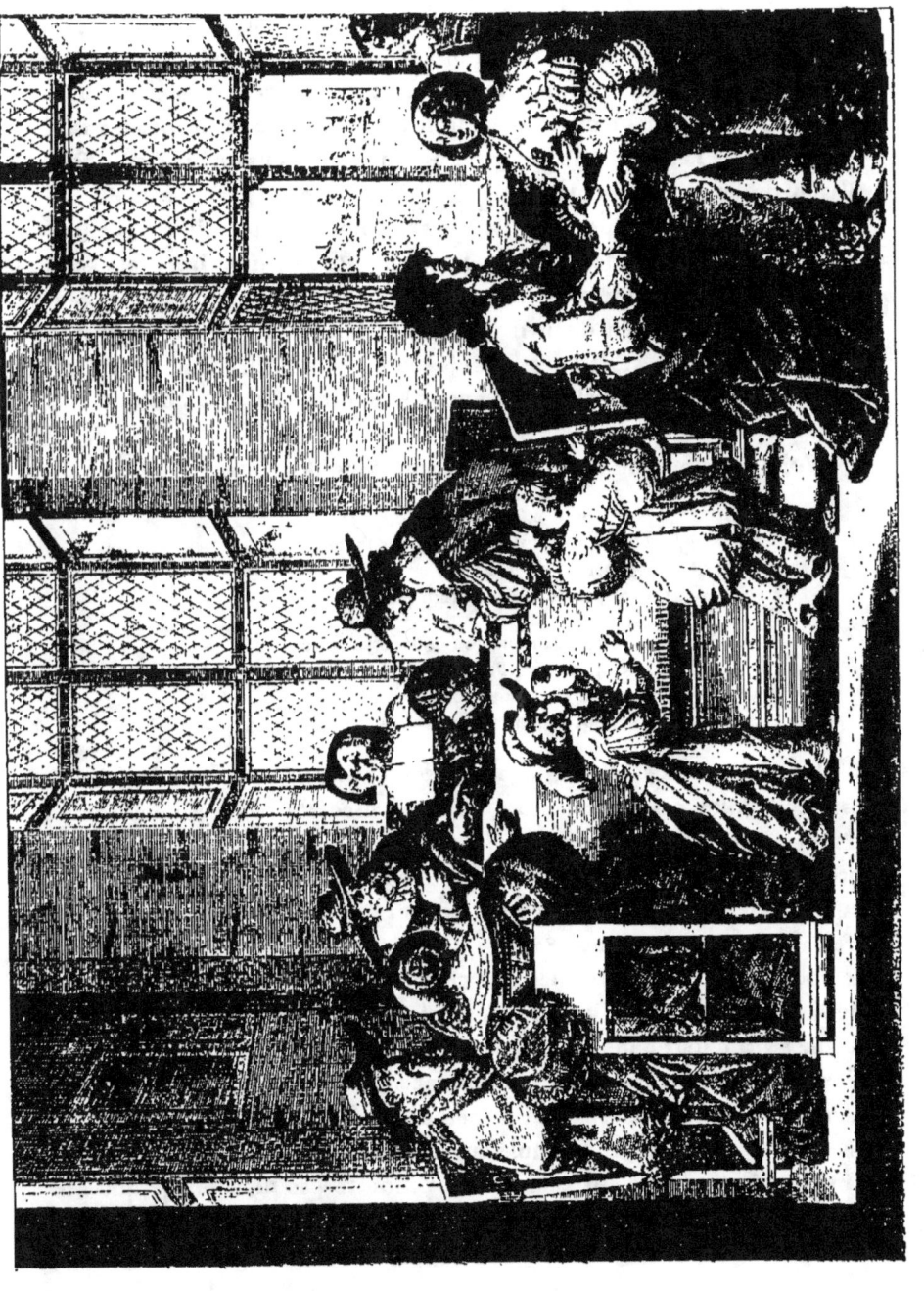

LE MARIAGE A LA VILLE. — LE CONTRAT

même de cette époque. Les parents causent et discutent gravement, en gens qui prennent au sérieux la préparation d'un des grands événements de l'existence. Quant au futur et à la fiancée, qui ne se soucient guère des conditions de leur mariage, ils forment un groupe séparé et sont assis l'un près de l'autre : ils s'occupent uniquement d'eux-mêmes et se font l'aveu de leurs sentiments. Tous deux se sont pris par une main; ils tiennent l'autre main posée sur leur cœur comme un témoignage de leur sincérité. Une légende rimée accompagne la gravure. Des vers sont placés, la plupart du temps, au bas des estampes de mœurs d'Abraham Bosse. Ces vers, bien ou mal venus, sont faits pour expliquer le sens de certaines scènes, et tout semble indiquer qu'Abraham Bosse lui-même, homme universel, comme nous le savons bien, y a quelque peu collaboré.

Voici ces rimes où respire une passion candide et juvénile :

> Est-il bien possible, Sylvie,
> Qu'aujourd'huy me donnant ta foi,
> Tu brûles de la même envie
> Que j'ai de n'aimer rien que toi ?
>
> — Cher Damon, pour qui je soupire,
> Je te jure qu'à l'avenir
> Je veux vivre sous ton empire,
> Et mourir dans ton souvenir.

Les autres scènes du mariage se déroulent sous nos yeux; la mariée est reconduite dans la chambre nuptiale, escortée par ses demoiselles d'honneur et accompagnée des jeunes gens de la noce. Ceux-ci s'empressent autour d'elle, et tandis qu'elle montre à ses amies les broderies et les dentelles qu'elle a reçues, et qui sont étalées à côté d'un riche coffret, ils se disputent à qui l'aidera à se déshabiller. Il est toujours un moment, en France aussi bien que chez d'autres nations, où la facétie se donne cours le jour des noces. Une pointe licencieuse, un peu de gaudriole se font jour dans les propos des invités et des témoins, et les allusions malignes paraissent de circonstance. Abraham Bosse, tout en donnant un caractère sérieux à ses compositions, se permet souvent de relever les jeux de mots à double entente, les quolibets gaulois, les plaisanteries indiscrètes. En cela, il ne se montre pas plus sévère que ses contemporains. Il en est ainsi dans cette gravure; le marié éconduit doucement un des jeunes gens les plus entreprenants qui s'est facétieusement

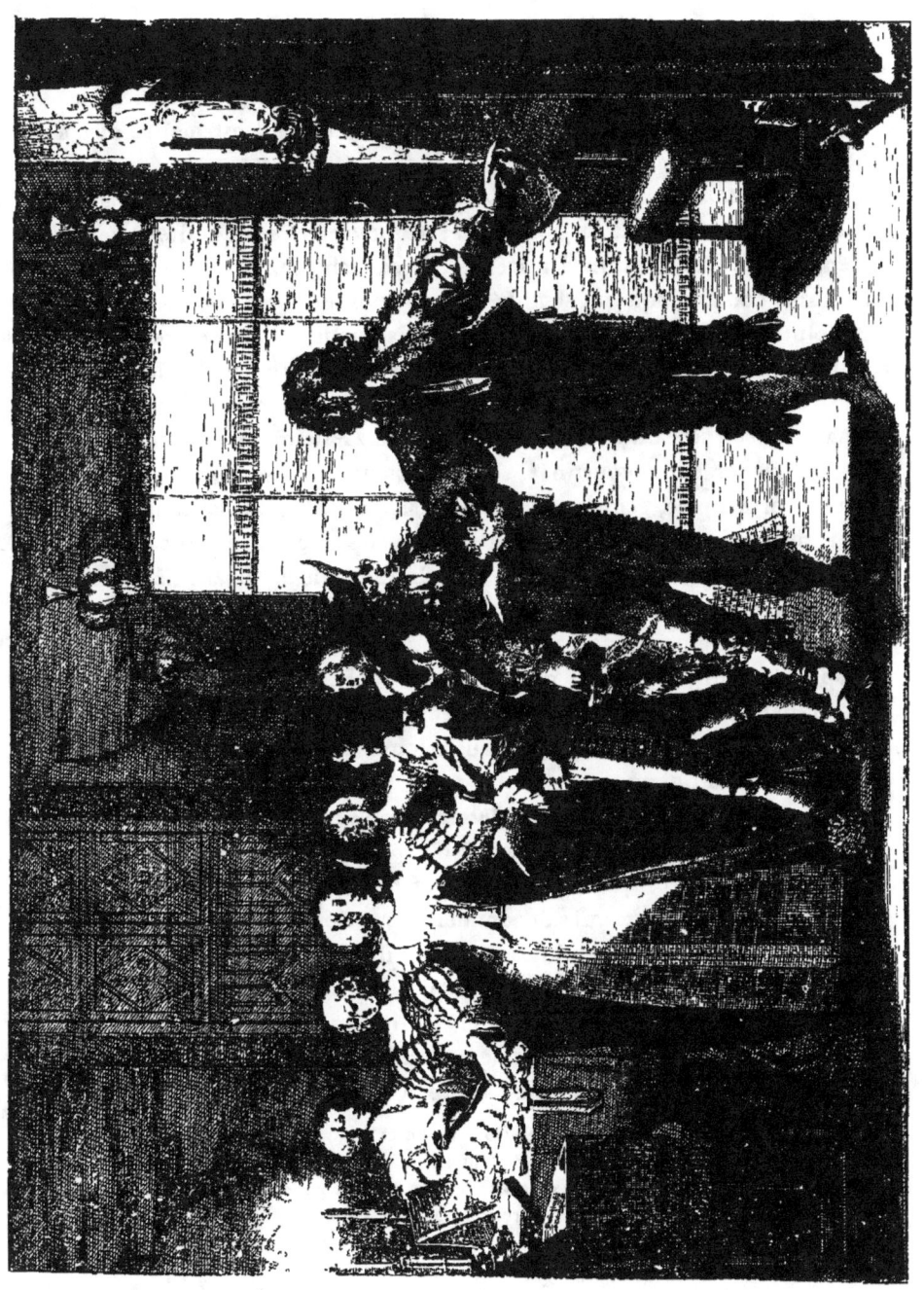

LE MARIAGE A LA VILLE. — LE SOIR DES NOCES.

emparé des patins de la jeune épouse, de ces patins que les femmes portaient alors pour se hausser la taille. Si nous jugeons de ses sentiments d'après une strophe librement rimée, le marié trouve que le moment est venu d'éloigner tout le monde du logis conjugal, où il est maître et n'a besoin de l'assistance de personne.

Les sujets qui suivent, *l'Accouchement, le Retour du baptême, la Visite à l'accouchée* et *la Visite chez la nourrice*, sont traités avec la même vérité d'expression. La scène de l'accouchement est un peu crue; c'est une composition qui semble faite pour orner la maison d'un médecin plutôt que celle d'une jeune mère; mais quelle délicieuse gravure que celle où l'on voit les amies de l'accouchée qui viennent babiller chez elle! Une d'elles a apporté son ouvrage et travaille à sa broderie, en se tenant assise à côté du lit de la convalescente. Celle-ci, se dressant sur sa couche richement encourtinée, serrée dans un gracieux corsage de soie, la tête enrubannée, écoute avec complaisance ses amies. Elles jasent de tout, du mariage, des maris, des peines et des souffrances que coûte la naissance d'un enfant. Avez-vous lu ce livre fertile en détails de mœurs, *les Caquets de l'Accouchée*?[1] C'est une œuvre même du début du xviie siècle. L'auteur, qui est demeuré anonyme, y rapporte de longs propos de femme, toute la chronique du jour. Les jeunes bourgeoises d'Abraham Bosse font entendre de même un bavardage intarissable que rien ne peut retenir. Elles sont aussi loquaces que les commères des *Contes* de La Fontaine.

Après avoir retracé les péripéties successives que traverse la vie de la femme mariée, Abraham Bosse, qui n'a pas encore épuisé son thème, change le décor où il place ses scènes, et nous transporte chez d'autres personnages. En artiste qui sait comment on varie ses inspirations, il aime déjà les contrastes et les antithèses; de la ville il nous conduit à la campagne, pour étudier le mariage et ses épisodes ordinaires dans un monde moins relevé, monde provincial et rustique, demi-bourgeois, demi-manant. Trois compositions forment cette nouvelle suite, *le Branle, le Chaudeau*, cérémonie grotesque chère à nos aïeux le lendemain du

1. *Les Caquets de l'Accouchée*, édition revue et annotée, par Édouard Fournier, introduction par Le Roux de Lincy. P. Jannet, 1855. On suppose qu'Abraham Bosse aurait reproduit, dans une de ses gravures, une des scènes de ce livre. On voit, en effet, dans son estampe, caché derrière une tenture, dans la ruelle du lit, le personnage qui écoute les récits des visiteuses, avec l'intention de mettre bientôt le public dans la confidence.

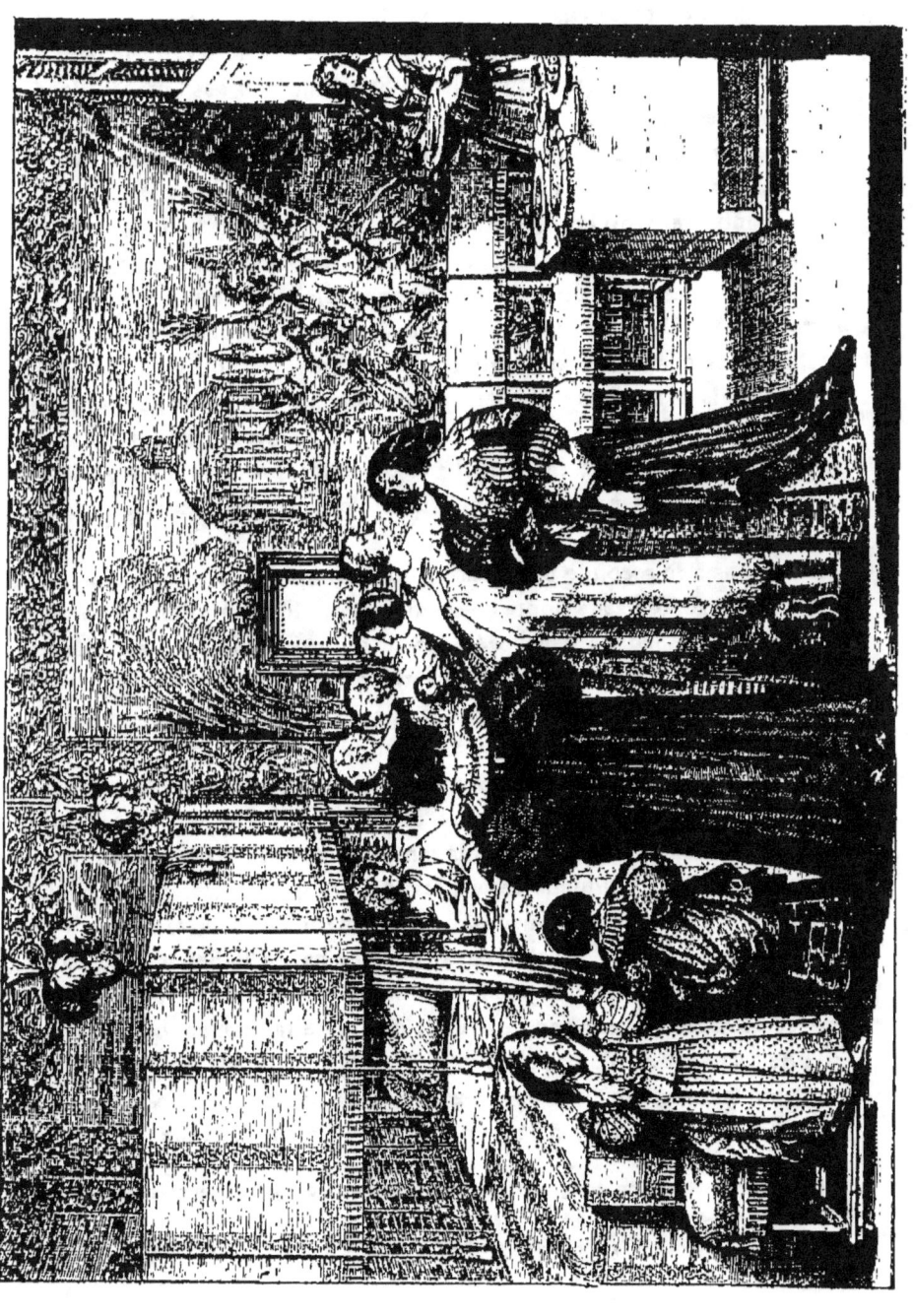

LE RETOUR DU BAPTÊME.

mariage, et *les Présents de noces*. Dans *le Branle*, Abraham Bosse nous offre l'image d'un bal rustique, qui se tient à peu de distance des premières maisons d'un bourg dont on aperçoit le clocher. Le seigneur du village mène la mariée; c'est un vieil usage dont bien des auteurs d'opéras-comiques se sont souvenus. Les invités dansent sans façon, et font entre temps des plaisanteries de francs lurons. Un des villageois qui prennent part à la danse éprouve quelque jalousie à voir un beau monsieur se montrer trop empressé envers sa femme dont il tient la main, et il jette vers le galant un regard sournois. Le rustre n'admet pas que sa ménagère le quitte un instant et prenne plaisir à se trouver avec un autre que lui. Deux personnages âgés qui, eux, ne dansent plus, contemplent ces ébats d'un air narquois. On dirait des bourgeois de petite ville, pareils à ceux que Molière place dans ses comédies; on songe à quelque Géronte ou à quelque Gorgibus. Ils trouvent que les danseurs sont dispos, mais ils ne manquent pas d'ajouter, prompts à faire l'éloge du passé, que de leur temps tout allait mieux et qu'ils auraient dansé avec plus de vigueur.

Arrivons à la seconde page de ce roman campagnard. C'est le matin ; la mariée se repose sans doute de ses fatigues; alors survient un cortège comique ; trois jeunes gens précédés de deux personnages au bizarre déguisement, l'un traînant sur lui des nippes de soldat espagnol et jouant du chalumeau, l'autre, à demi nu, mendiant ou chiffonnier et agitant un balai, portent sur leurs épaules, suspendu à un bâton, un grand chaudron, qui renferme le chaudeau, bouillon destiné aux mariés pour leur rendre les forces. Ces joyeux compagnons n'oublient pas de se verser de temps en temps une rasade et de boire à la santé des époux. Nous lisons, dans les quatrains qui expliquent cette gravure, les plaisanteries de chaque personnage. Nous nous trouvons probablement en Touraine, pays de franc parler et de propos salés, pays qui a vu naître Rabelais[1]. Ces coutumes, ces mœurs, ces intermèdes baroques qui se sont perpétués longtemps, qui se retrouvent encore dans le centre de la France, ont conservé ici une forte saveur de terroir[2].

Dans la troisième gravure, les amies de la mariée, sa sœur, ses parentes et ses voisines viennent lui apporter en cadeaux des objets

[1] On peut relever en effet, dans les quatrains qui accompagnent *le Branle*, une allusion à la Loire.

[2] Voir Georges Sand, *les Noces de Campagne*, appendice à *la Mare au Diable*.

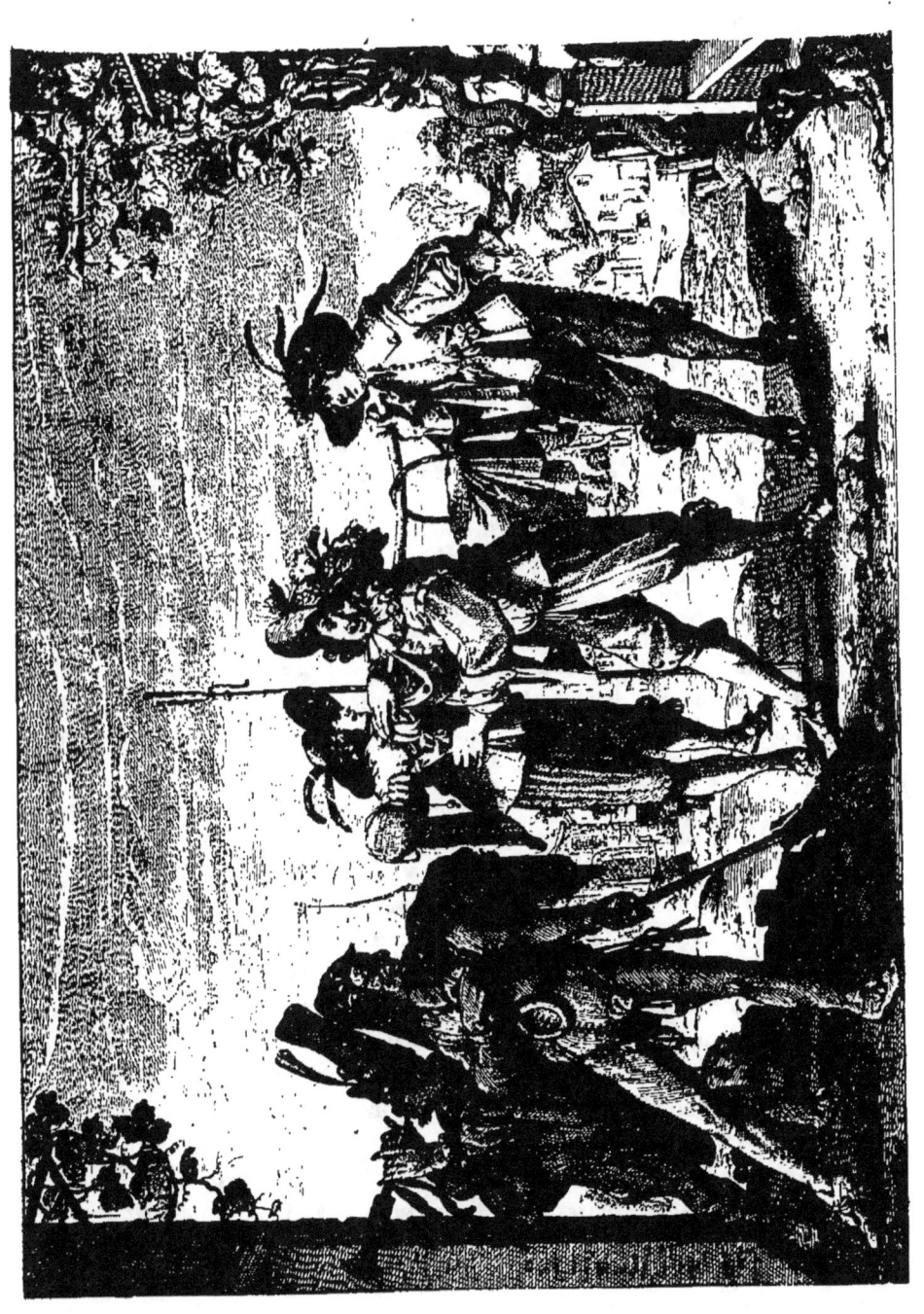

LE MARIAGE A LA CAMPAGNE. — LE CHAUDEAU PORTÉ AUX NOUVEAUX MARIÉS.

utiles qui l'aideront à monter son ménage : un pot à lait, un vase de cuivre, une grande toile.

> Cette toille, large d'une aulne,
> Possible vous agréera,
> Et si vous la trouvez trop jaune,
> La laissive la blanchira.

C'est en ces termes que s'exprime une des voisines ; la sœur dit à son tour :

> Ma bonne sœur, soyez contente
> De cet excellent pot à laict,
> Et gardez-le bien, s'il vous plaist,
> Puisqu'il vient de feu nostre tante.

Une autre femme, non moins affable, s'approche avec le même empressement, et tient ce langage, en montrant un vase de cuivre :

> Recevez, ma chère voisine,
> Ce beau pot de cuivre tout neuf.
> On y ferait bien cuire un bœuf,
> Tant il est bon pour la cuisine.

La mariée remercie tout le monde et entasse les présents sur une table déjà chargée de vaisselle et d'ustensiles. Elle aura de quoi garnir son bahut, son dressoir et son armoire. La voilà bien pourvue dans son modeste intérieur.

Si Abraham Bosse s'est attaché à retracer, dans un cadre aussi vaste, les principales scènes du mariage, c'est peut-être, il ne faut pas l'oublier, parce qu'il était marié depuis peu de temps lui-même : il avait observé autour de lui les circonstances et les personnages qu'il a représentés. Qui sait même si la jeune fiancée que nous montre la première gravure, jeune femme à la coiffure ronde, à la mine sérieuse, assez opulente de chair, vraie Tourangelle, n'est point Catherine Sarrabat ? Cette figure reparaît dans plusieurs estampes, et quel est l'artiste qui ne s'est plu à répéter dans ses œuvres les traits d'une personne aimée ? Laissons de côté cette conjecture, qui semble assez fondée, pour noter que Bosse est revenu souvent à des idées qui se rattachent au mariage. Il est aussi l'auteur de deux scènes très saisissantes où il fait la satire des mauvais ménages, et il a représenté, dans une énergique composition, les

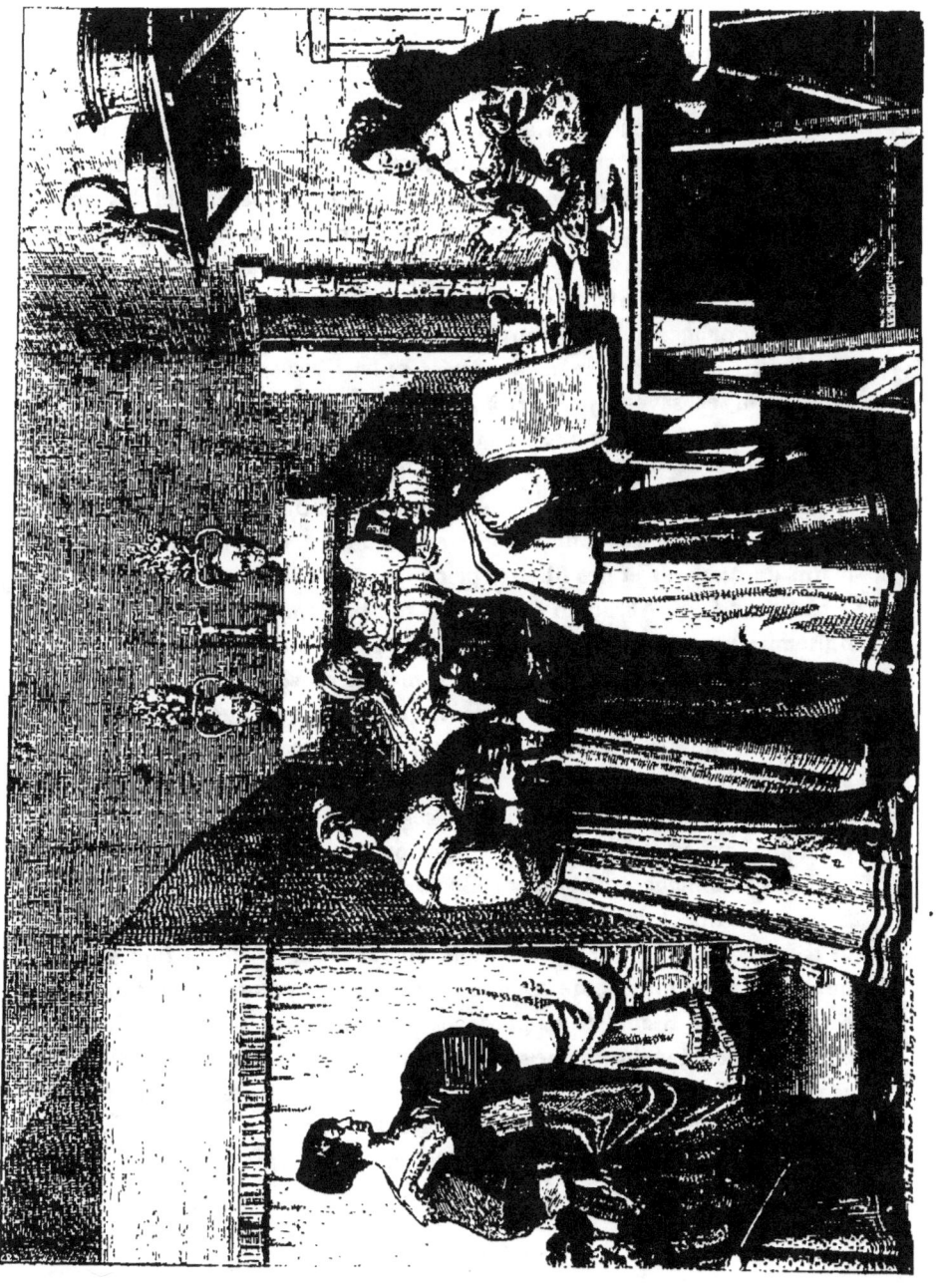

LE MARIAGE A LA CAMPAGNE. — LES PRÉSENTS DE NOCES.

distractions des femmes qui, en l'absence de leurs maris, se réunissent en un banquet et se mettent, elles aussi, à faire ripaille.

La vie intime, sous toutes ses faces, la vie de famille, voilà ce qu'on trouve dans l'œuvre d'Abraham Bosse. Il excelle à rendre les travaux et les délassements du logis, les occupations quotidiennes et tout ce qui vient les entrecouper au hasard, les fêtes qui apportent quelques heures de joie à travers la succession uniforme des jours et des mois, les cérémonies inattendues qui élargissent le cercle des parents et des amis. Il représente l'exercice des devoirs, la pratique des vertus et de la religion. Les types qu'il met en scène composent une série bien reconnaissable : vieillards assis au coin du feu et se recueillant, comme des personnages qui se souviennent et qui sont satisfaits de leurs souvenirs; jeunes ménagères escortées de leur servante, qui surveillent la maison et savent présider à la tâche; jeunes gens et jeunes filles devisant ensemble avec une galanterie paisible qui ne laisse supposer que d'honnêtes pensées. Il sait tracer aussi de sympathiques figures d'enfants à l'allure grave, qui s'amusent avec un bâton, un masque ou un petit moulin, avec ces jouets modestes, qu'on rencontrera plus tard aux mains des garçons et des fillettes peints par Chardin.

Le monde où Abraham Bosse nous fait pénétrer présente, la plupart du temps, un caractère bien tranché : nous y découvrons une bonhomie familière et des libertés un peu rudes, mais il possède une sagesse, une raison qui imposent et qui semblent s'appuyer sur quelque puissante conviction morale. C'est sans doute parmi des personnages appartenant à des familles protestantes que notre artiste a pris ses premiers modèles. Il avait vu de bonne heure, à Tours, ces types de réformés austères et puritains, qui se sont retrouvés sous sa pointe de graveur calviniste.

Les personnages d'Abraham Bosse sont les gardiens vigilants des bonnes mœurs et des saines traditions du foyer. Ils se tiennent à l'écart de toute contagion morale. Ils représentent pour nous la bourgeoisie nouvelle; ils n'ont rien de commun avec les seigneurs indisciplinés et brouillons que Richelieu a tant de peine à abattre. Leur maintien est encore un peu gauche; ils ne sont pas raffinés; mais ils ont conscience de ce qu'ils valent, et ils se préparent à prendre une plus grande place dans l'État. Ils travaillent à élever les pensées de leur entourage : ils parlent de Dieu et récitent le *Bénédicité* devant leurs enfants. On retrouve dans leur physionomie tant de dignité qu'on ne peut s'empêcher, quand

LES COMÉDIENS DE L'HÔTEL DE BOURGOGNE.

on les contemple, de se rappeler quelques figures des tableaux de l'école hollandaise. Il est plus d'une gravure d'Abraham Bosse qu'il est facile de comparer, à ce point de vue, à l'admirable peinture où Adriaan Van Ostade a représenté, dit-on, sa famille, et qui est un des petits chefs-d'œuvre du Musée du Louvre.

Après avoir reproduit, avec tant d'amour, les scènes de la vie domestique, Abraham Bosse devait se trouver porté à flétrir les exagérations du luxe, la dissipation presque inouïe, qui était alors passée dans les habitudes de la noblesse et qui avait aussi pénétré dans la haute bourgeoisie. Il faut voir, entre autres pièces, les estampes où il montre l'effet de l'édit somptuaire de 1633. C'est dans les sujets de ce genre qu'Abraham Bosse devient le moraliste que nous connaissons, le graveur satirique visant à nous offrir un enseignement rigoureux, un ensemble de leçons, disposées pour inspirer des réflexions utiles. Il est ce que Hogarth et Goya seront plus tard.

La richesse extravagante des costumes qu'on portait, vers le milieu du règne de Louis XIII, avait fini par rendre nécessaires des mesures d'exception, pour arrêter les excès de la coquetterie. L'habillement, surchargé d'accessoires coûteux, témoignait d'une rare affectation, et avait, aux yeux des gens les plus sages, on ne sait quel air orgueilleux et presque insolent. On pouvait appliquer au gentilhomme couvert d'étoffes bigarrées et chatoyantes les vers que Regnier avait adressés dans une de ses satires au courtisan de son temps, et où il nous dépeint :

> ... Un jeune frisé, relevé de moustache,
> De galoche, de botte et d'un ample panache[1].

Les poètes du commencement du xviie siècle ont raillé avec autant de verve le damoiseau amoureux de la parure et du clinquant. Saint-Amand se demande, dans une épître bouffonne, si ce c'est point un spectacle étrange que de voir un jeune seigneur

> traîner ces beaux canons,
> Ces points coupés à cent sortes de noms,
> Qui sous l'amas de six rangs d'aiguillettes
> Dont les fers d'or brillent comme paillettes,
> A cent replis bouffent en s'élevant
> Sur le beau cuir apporté du Levant......

1. Satire VIII. *L'Importun* ou *le Fâcheux*.

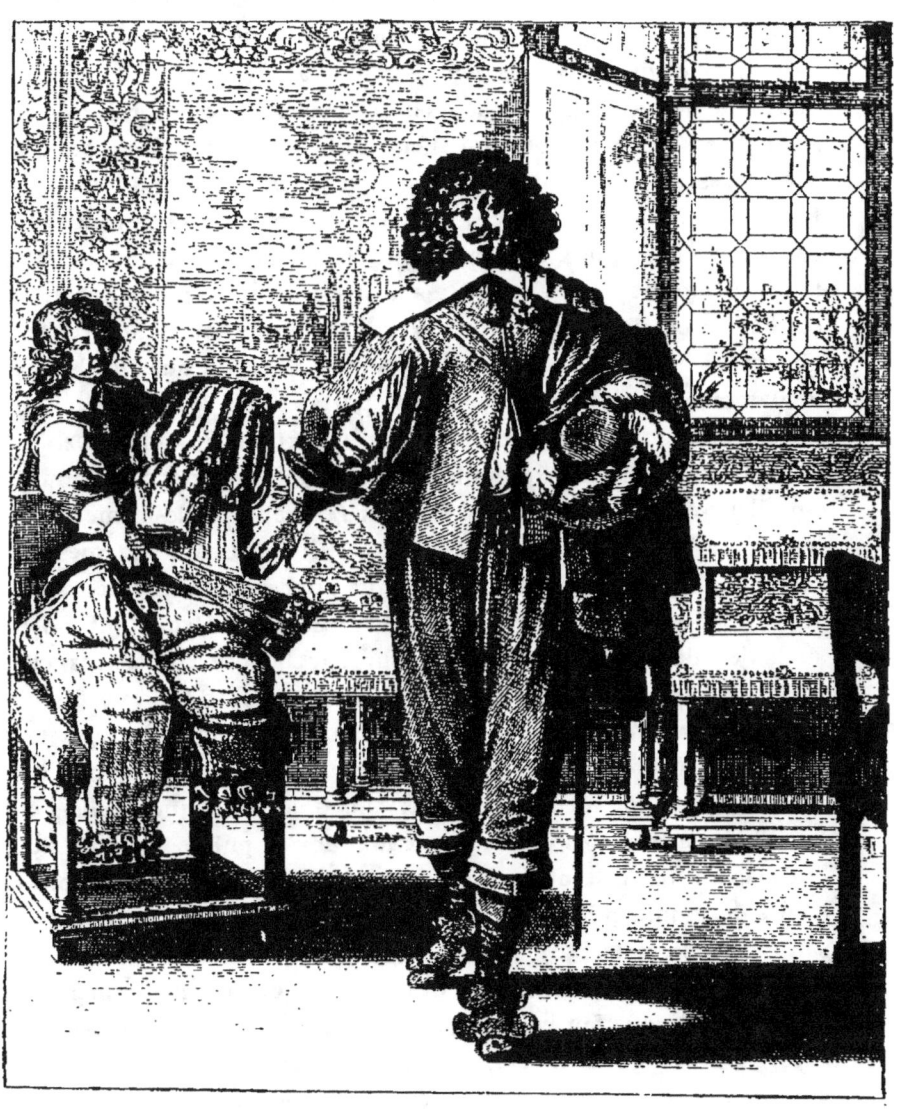
LE COURTISAN SUIVANT LE DERNIER ÉDIT.

Une femme coquette étalait dans son ajustement des recherches savantes, qui répondaient à toutes sortes de caprices. Elle se parait de tissus étincelants, traversés, fendus par des bandes de couleurs différentes, semés de mouchetures, rehaussés de broderies d'or. Elle aimait les satins, les toiles d'argent d'un effet exquis, les brocatelles à bouquets et à ramages, les draps des manufactures de Flandre et d'Italie. M^me de Motteville a décrit quelques-uns de ces opulents costumes dans ses *Mémoires*. Les bijoux s'étaient multipliés : une femme portait à sa ceinture, sa montre, son éventail, sa trousse de toilette, son miroir, mille colifichets en un mot. Ce luxe exorbitant était venu de Florence avec nos reines issues de la famille de Médicis ; il venait aussi d'Espagne où les femmes, la joue fardée de rouge, portaient ces indescriptibles habillements que nous retrouverons dans les portraits de Velazquez.

Aujourd'hui toute exagération de la mode amène des retours. La simplicité qu'on a abandonnée finit par reparaître d'elle-même. Autrefois il n'en était pas ainsi, et quand le luxe avait dépassé toute mesure, les conseillers du Roi préparaient des édits pour en réfréner les abus. Le 18 novembre 1633, Louis XIII rendit un décret par lequel il fut défendu aux sujets de Sa Majesté de porter « sur leur chemise, coulets, manchettes, coeffes et sur autre linge aucune découpure et broderie de fils d'or et d'argent, passements, dentelle, points coupés, des manufactures tant du dedans que de dehors le royaume ». Le Parlement, pour ajouter à l'effet du décret, désigna formellement certains objets, tels que « rabats et bas, mouchoirs et cravates ». Dès que la loi eut été publiée, l'abus du luxe dut disparaître. Ce fut, comme par enchantement, une transformation subite du monde de la cour ; une sorte de changement à vue se produisait de toutes parts.

Abraham Bosse s'est inspiré de cet édit, pour en tirer une merveilleuse antithèse. Il nous fait voir le courtisan et la dame se conformant aux prescriptions royales et se dépouillant de leurs habits. Le courtisan fait emporter par son laquais les riches vêtements qu'il a quittés, et il apparaît vêtu d'un pourpoint court aux manches fendues, qui n'est rehaussé d'aucune broderie, et que ferme une garniture de boutons. Son haut-de-chausses, simplement taillé, ne porte plus le moindre nœud de rubans. La dame se défait de même de ses collerettes de dentelle, de ses guipures, de ses menus atours; elle a revêtu une grande robe presque unie. Elle se plaint naturellement d'être obligée d'en venir à de pareilles

extrémités. Elle se trouve faite pour porter le velours et non l'étamine. Ce sentiment est exprimé dans les vers qui accompagnent la gravure d'Abraham Bosse :

> Quoique j'aie assez de beauté,
> Pour assurer sans vanité
> Qu'il n'est pas de femme plus belle,
> Il semble pourtant à mes yeux
> Qu'avecque l'or et la dentelle
> Je m'ajuste encore bien mieux.....

Le gentilhomme éprouve les mêmes regrets ; il avoue, sans mentir, qu'il aime le clinquant. Cette réforme le surprend et le change : à quoi bon résister cependant ? Il faut obéir au Roi, en fidèle sujet. Le laquais ira enfermer dans un coffre ces ajustements somptueux devenus inutiles, ces broderies d'or et d'argent qu'un argentier pourrait seul utiliser. Le valet exécute cet ordre, non sans faire quelques réflexions malignes contre son maître qu'il accuse d'avarice, et qui aurait dû, à l'en croire, lui faire don de ses habits. La servante emportera aussi les vêtements de la dame qui renonce à ce luxe, tout en espérant bien trouver plus tard des accommodements avec le texte des lois.

Les modes devinrent plus décentes ; l'habillement prit cette apparence de simplicité qui va caractériser bientôt la régence d'Anne d'Autriche. Les femmes abandonnèrent toutes les bigarrures du costume ; elles adoptèrent la collerette à deux pointes tombant sur le corsage ; elles portèrent ces robes de soie gris clair, que rend si bien le pinceau sobre et froid de Philippe de Champaigne. Elles raccourcirent leur corsage, supprimèrent les vertugadins et les bouffissures des manches, les crevés et les bouillons. Leur coiffure elle-même changea ; elles s'habituèrent aux longues boucles, au lieu des frisures qui entouraient la tête et couvraient à demi le front. Les hommes s'en tinrent au pourpoint orné de quelques aiguillettes, et sur lequel retombait le rabat, retenu par un cordonnet à glands. Le pourpoint devint une sorte de veste, à la coupe élégante et correcte. Au lieu des bottes évasées toutes débordantes de rubans, on vit reparaître des demi-bottes, des souliers montants, surmontés de plaques de cuir ou d'une simple bouffette. L'ordonnance royale avait sévi particulièrement contre les galons et les cannetilles ; il n'était plus permis d'avoir des galons de soie, que s'ils n'excédaient pas la largeur du doigt.

D'autres édits se succédèrent, apportant de nouvelles restrictions. Ce n'était pas, en somme, la bourgeoisie qui avait le plus à souffrir de ces décrets. On peut supposer que bien des pères de famille applaudirent aux rigueurs des règlements somptuaires, qui leur permettaient de rétablir l'ordre et de faire régner l'économie au logis. Ils dirent sans doute, comme le Sganarelle de Molière :

> Oh ! trois et quatre fois béni soit cet édit
> Par qui des vêtements le luxe est interdit !
> Les peines des maris ne seront plus si grandes,
> Et les femmes auront un frein à leurs demandes.
> Oh ! que je sais au roi bon gré de ces décris,
> Et que pour le repos de ces mêmes maris,
> Je voudrais bien qu'on fît de la coquetterie
> Comme de la guipure et de la broderie.
> J'ai voulu l'acheter l'édit, expressément,
> Afin que d'Isabelle il soit lu hautement,
> Et ce sera tantôt, n'étant plus occupée,
> Le divertissement de notre après-soupée [1].

1. *L'École des Maris.* Acte II, scène IX.

CHAPITRE III

Gravures historiques. — *Le Siège de Casal.* — Allégories à la gloire du Roi. — A propos de Gaston d'Orléans. — Les Espagnols. — Types de matamores. — *Le Capitaine Fracasse.* — L'Officier espagnol et l'Officier français.

Suivons Abraham Bosse dans d'autres parties de son œuvre, qui sont faites aussi pour exciter notre curiosité, et pour nous donner, à travers des reproductions précieuses, l'évocation pittoresque d'une époque. Un graveur est tenu à s'inspirer des circonstances ; il ne peut guère demeurer insensible aux événements qui se déroulent autour de lui. Abraham Bosse se soucie, plus que tout autre artiste, d'agir sur l'esprit de ses contemporains. Dans les compositions que nous allons examiner, nous le verrons retracer quelques-unes des actions d'éclat qui marquent le début du règne de Louis XIII. Il adresse au roi des allégories de graveur courtisan ; il attaque les ennemis de la France, en usant contre eux de toute sa verve satirique ; il est patriote et populaire.

Il était entré en plein dans la représentation de l'histoire de son temps, en gravant *la Levée du Siège de Casal.* Cet événement avait eu un retentissement considérable en l'année 1630. Casal, petite ville du Piémont, faisait partie des domaines du duc de Mantoue, mort sans postérité, et dont l'héritier le plus direct était le duc Charles de Nevers, sujet du roi de France. Le duc de Savoie, l'Empereur et le roi d'Espagne s'étaient alliés contre le prétendant légitime, qui avait obtenu l'appui d'une armée française. Casal avait reconnu son autorité ; assiégée deux fois par les Espagnols, elle s'était vaillamment défendue. Pendant le second siège qu'elle eut à subir, le comte de Toiras, devenu illustre depuis la prise de La Rochelle, commandait la place. Le marquis de Spinola se trouvait à la tête des troupes espagnoles, retranchées derrière des ouvrages formidables près de la ville. Une armée, conduite d'abord par le roi Louis XIII en personne, était entrée en Piémont et avait dégagé les assiégés. Une trêve fut enfin conclue, et Casal fut remise aux troupes du duc de Mantoue.

La gravure d'Abraham Bosse nous montre le comte de Toiras, escorté

de deux officiers, venant, chapeau bas, à la rencontre de Louis XIII. Le jeune roi victorieux se dirige vers la porte de la ville dont il est le libérateur. La scène est retracée d'une touche un peu fruste : le graveur, qui s'essaie, est encore ici l'élève de Saint-Igny; ses personnages sont esquissés comme les cavaliers que dessinait l'artiste normand. Cette gravure n'en a pas moins pour nous une certaine valeur. Callot a gravé un des faits d'armes de cette campagne du Piémont, *le Combat de Veillane;* c'était tout à l'honneur d'Abraham Bosse, commençant à se produire dans la carrière de l'art, de traiter, même d'une façon inégale, un sujet qui répondait aussi pleinement aux préoccupations de tous.

Une pièce, d'une exécution bien supérieure, est celle où Louis XIII est représenté, revêtu de son armure et monté sur un cheval de parade richement caparaçonné. Dans la bordure de ce portrait, l'artiste a distribué quelques médaillons où sont reproduits en petit les faits principaux de la guerre contre le duc de Savoie. Nous y retrouvons *le Siège de Casal* et *la Levée du siège*, à côté d'une *Vue de Suze* et d'une autre *Vue de Pignerol.*

Ces idées ingénieuses prouvaient qu'Abraham Bosse savait présenter habilement la gloire naissante du roi. Il est bientôt appelé à donner la mesure de son talent dans des compositions d'un ordre plus important. Le 14 mai 1633, eut lieu à Fontainebleau une cérémonie imposante; Louis XIII fit une large promotion dans l'ordre du Saint-Esprit. Après avoir fait déclarer par le chapitre général la déchéance de quelques membres qui s'étaient compromis avec Gaston d'Orléans et le duc de Montmorency, le roi nommait chevaliers quarante-quatre princes, seigneurs et gentilshommes, parmi lesquels figurait le comte de Toiras. Il accordait la même faveur à trois archevêques, dont l'un était Monseigneur de Paris; il plaçait enfin, en tête de sa liste, les cardinaux de Richelieu et de la Valette. Abraham Bosse grava, pour l'éditeur Melchior Tavernier, quatre pièces ayant trait à cette promotion; lesdites pièces ont été publiées, accompagnées d'un texte dû à d'Hozier [1], qui expliquait les qualités et les blasons des nouveaux membres. La première gravure représente le roi donnant l'accolade aux chevaliers, le jour qui précède

1. LES CHEVALIERS DU SAINT-ESPRIT. *Les noms, surnoms et qualités, armes et blasons des chevaliers de l'ordre du Saint-Esprit, créés par Louis le Juste, Louis XIII du nom, roi de France et de Navarre, etc.,* par le sr d'Hozier, gentilhomme ordinaire de la maison de Sa Majesté. A Paris, chez Melchior Tavernier.

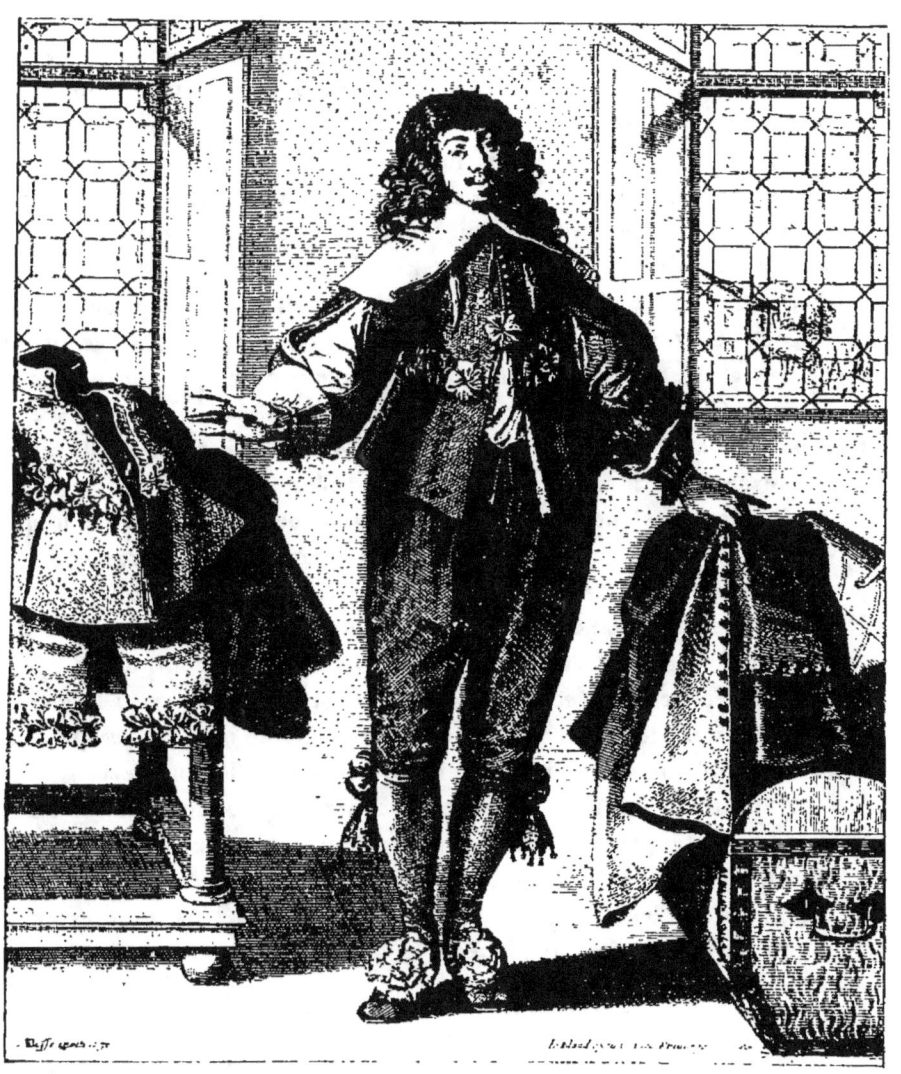

LE LAQUAIS SERRANT LES VÊTEMENTS DE SON MAÎTRE.

la cérémonie. Ensuite viennent le défilé, la cérémonie elle-même et le banquet. Les écrivains du temps n'ont pas manqué de nous dire que les deux cardinaux furent dispensés de l'obligation de s'agenouiller pour prêter le serment et recevoir le collier. Les annalistes ont aussi raconté qu'au banquet, le roi avait pris soin d'envoyer à Richelieu, comme une marque de sa faveur, une part du dessert, « un rocher de confitures d'où sourdait une fontaine d'eau parfumée[1] ».

Les gravures d'Abraham Bosse sont comme des documents officiels pour le cérémonial qui a été suivi, pour le rituel qui s'est mêlé à cette solennité. La manière du jeune maître s'est ennoblie, il est à la hauteur de ce que l'éditeur pouvait exiger de lui. Ses planches, à les prendre par les détails, sont d'une rare perfection. Si l'on veut en trouver d'aussi belles dans le même genre, en parcourant son œuvre, il faut passer aux compositions qu'il a consacrées, en 1645, à représenter le mariage par procuration de la romanesque princesse Marie de Gonzague, fille du duc de Nevers et de Mantoue, avec le roi de Pologne, Ladislas.

Rendant quelques incidents de cette époque troublée par de longues dissensions intestines, notre graveur exerce sa pointe à d'autres pièces historiques. Il retrace l'*Heureuse Arrivée de Monseigneur frère du Roi (Gaston d'Orléans), à La Capelle, à neuf heures du soir, le 8 octobre 1634.* Gaston revenait de Bruxelles, où il s'était réfugié; il rentrait en France pour se réconcilier avec le roi. On le voit parlementer avec le gouverneur de la citadelle, surpris d'abord de cette visite inopinée, et qui, après avoir hésité à le recevoir, donne l'ordre d'abaisser le pont-levis.

Abraham Bosse insiste dans ces gravures, chaque fois qu'il y a lieu, sur l'union de la famille royale. Il montre, dans une autre pièce, *les Forces de la France*, Louis XIII et Gaston d'Orléans, à cheval, escortés de nombreux bataillons qui, rangés en ligne de bataille, dressent de toutes parts des forêts de piques.

Tout nous rit, Monsieur est en France....

Ce cri du cœur, que nous relevons au bas de la gravure d'Abraham Bosse, avait assurément été poussé par plus d'un bon Français. La nation avait oublié l'insubordination de Gaston; elle voyait les deux frères prêts à conduire les troupes, l'un à côté de l'autre, et, se laissant aller à la joie, elle ne se souvenait plus des rancunes qui les avaient divisés.

1. Bazin, *Histoire de Louis XIII*.

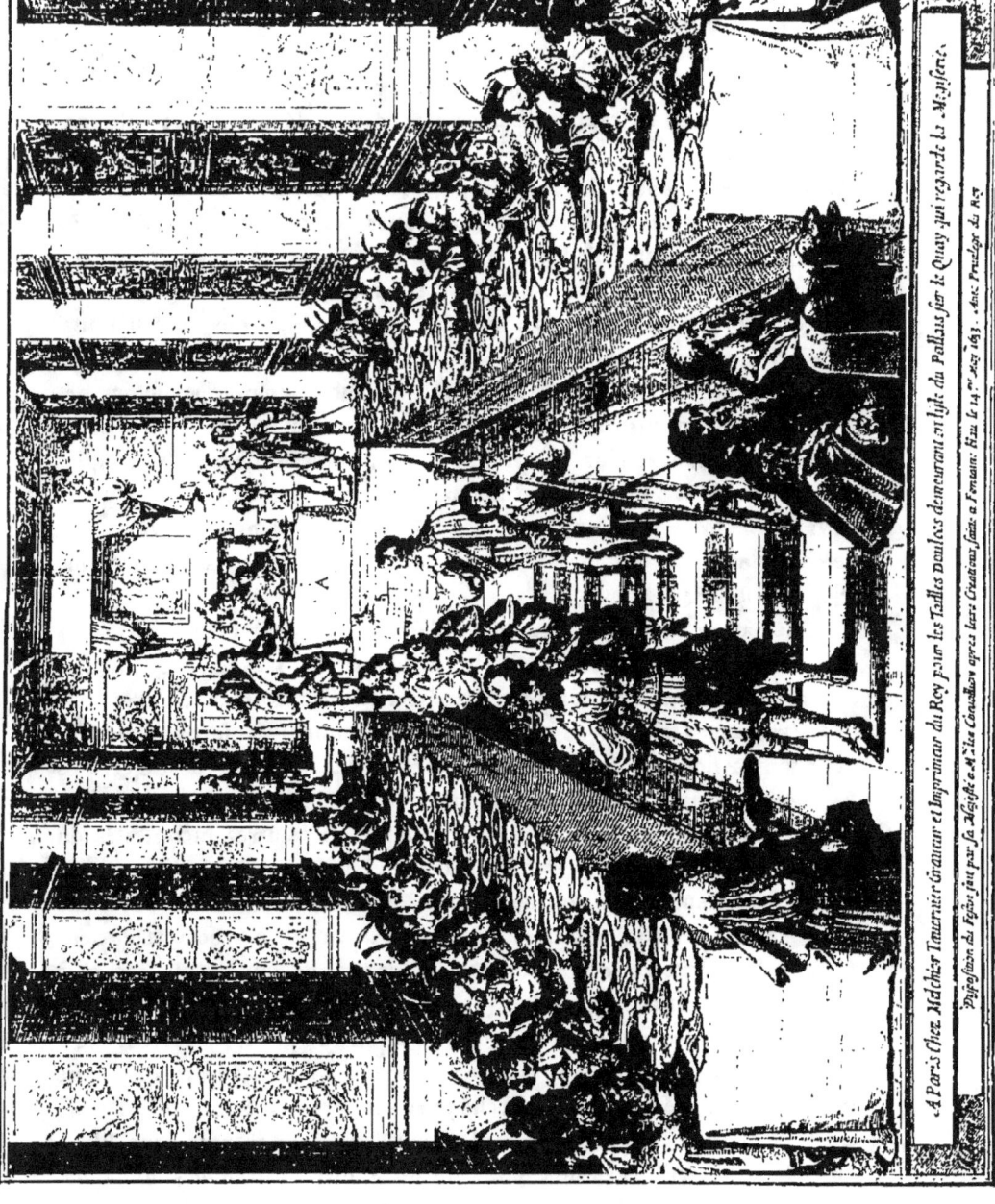

Mais de nouveaux événements se préparent ; la guerre est déclarée à l'Espagne. En 1635, Richelieu, trouvant le moment favorable et s'appuyant sur une alliance avec la Hollande, fait entrer une armée sur le territoire des Flandres. C'est la grande guerre qui commence, la lutte féconde en vastes entreprises et marquée, dès le début, par des alternatives de succès et de revers. Abraham Bosse, attentif à chaque nouvelle qui vient des champs de bataille, aiguisant son esprit et sa pointe, va avoir l'occasion de se signaler par quelques compositions qui, sous une apparence fantaisiste, n'en conserveront pas moins une forme originale.

On n'aimait guère les Espagnols en France, au commencement du XVIIe siècle ; l'Espagne nous avait fait souffrir bien des humiliations. Pendant la Ligue, les descendants des vainqueurs de Pavie avaient foulé aux pieds notre capitale, qui avait dû subir, comme au temps des Anglais, une garnison étrangère, composée cette fois de Wallons, de Napolitains, de Catalans, en un mot de représentants de tous les peuples que réunissait la vaste monarchie fondée par Charles-Quint. Les auteurs de la *Satire Ménippée* nous ont gardé, on s'en souvient, un fidèle écho de cette haine. Ils ont adressé à ces soldats étrangers leurs imprécations les plus vigoureuses.

Une nation, en temps de guerre, n'épargne d'aucune façon ses ennemis, et la passion populaire sait vite découvrir les travers, les ridicules et les traits burlesques. On accablait de railleries nos voisins d'au-delà des Pyrénées. On leur en voulait de leur humeur fanfaronne, de leur penchant à nourrir de grands projets qui s'en allaient en fumée. Les Espagnols, vrais routiers de l'Europe, courant par troupes d'un point de leurs possessions à un autre, se croyaient les maîtres incontestés du monde. Ils parlaient avec fracas de leurs exploits, et annonçaient avec assurance les succès inouïs que l'avenir leur réservait. Si leurs desseins ne se réalisaient pas, ils laissaient voir le pitoyable spectacle de leur déception, pareils en tout à leur don Quichotte, devenu de plus en plus une personnification nationale.

Pendant une certaine période qui va jusqu'à la prise d'Arras, jusqu'à la bataille de Rocroy, les gravures satiriques dirigées contre l'Espagne se succèdent aux étalages des marchands d'estampes du Pont Notre-Dame. Un type alors nouveau, l'Espagnol de caricature, se produit dans l'histoire de notre art[1]. C'est le capitan, le matamore, le tranche-montagne.

1. Voir, pour quelques détails, Champfleury, HISTOIRE DE LA CARICATURE SOUS LA

LA CÉRÉMONIE DE CONTRAT DE MARIAGE DE LADISLAS III, ROI DE POLOGNE, LI DE MARIE DE GONZAGUE.

Ce personnage est figuré à l'infini, sous mille traits différents ; on le retrouve non seulement dans les œuvres des peintres et des graveurs, mais encore dans les statuettes et les figurines que les sculpteurs, les céramistes, les ivoiriers et les orfèvres mettaient au jour.

Ce type, Abraham Bosse se l'approprie à son tour : le portrait qu'il nous donne sous ce titre, *le Capitaine Fracasse*, est à coup sûr un de ses chefs-d'œuvre. Le capitan porte un long chapeau au bord retroussé par devant. Son cou est enveloppé d'une vaste et haute fraise empesée, à gros bouillons, sur laquelle se détache son visage rempli de suffisance et bouffi d'orgueil. Une écharpe de capitaine s'enroule autour de son épaule ; il tient d'une main la garde de sa longue rapière, de l'autre « deux raves » qui vont servir à son frugal déjeuner. Les soldats espagnols savaient se contenter de peu ; leur sobriété avait étonné nos paysans, et il était de mise de les plaisanter sur leur goût pour les aliments grossiers. La chère qu'ils faisaient était bien maigre, en effet, après les rêves ambitieux et les rodomontades sonores.

Le capitaine Fracasse parle en vers, à peu près, dans les mêmes termes que le matamore de Corneille ; il nous dit avec arrogance, accumulant à plaisir les métaphores redondantes :

> Je suis un vrai foudre de guerre,
> Invincible dans les dangers,
> Et mon haleine est un tonnerre
> Contre les efforts étrangers....

Le personnage que notre grand poète a mis en scène emploie, il est vrai, un langage plus relevé ; les vers de Corneille ont une ampleur à laquelle ne pouvaient atteindre les pauvres rimes tracées au bas de la gravure d'Abraham Bosse :

> Le seul bruit de mon nom renverse les murailles,
> Défait les escadrons et gagne les batailles.
> Mon courage invaincu contre les empereurs
> N'arme que la moitié de ses moindres fureurs.

Réforme et la Ligue, *Caricatures contre les Espagnols.* Au Cabinet des estampes, il faut feuilleter les volumes intitulés : Recueils de facéties et de pièces de bouffonnerie. On y retrouve de curieuses gravures : *le Drille espagnol renonçant au métier, l'Espagnol alchimiste, le Gazetier espagnol désespéré,* etc., etc. Saint-Igny est aussi l'auteur d'une caricature dirigée contre nos ennemis : elle porte ce titre, *l'Espagnol échec et mat.*

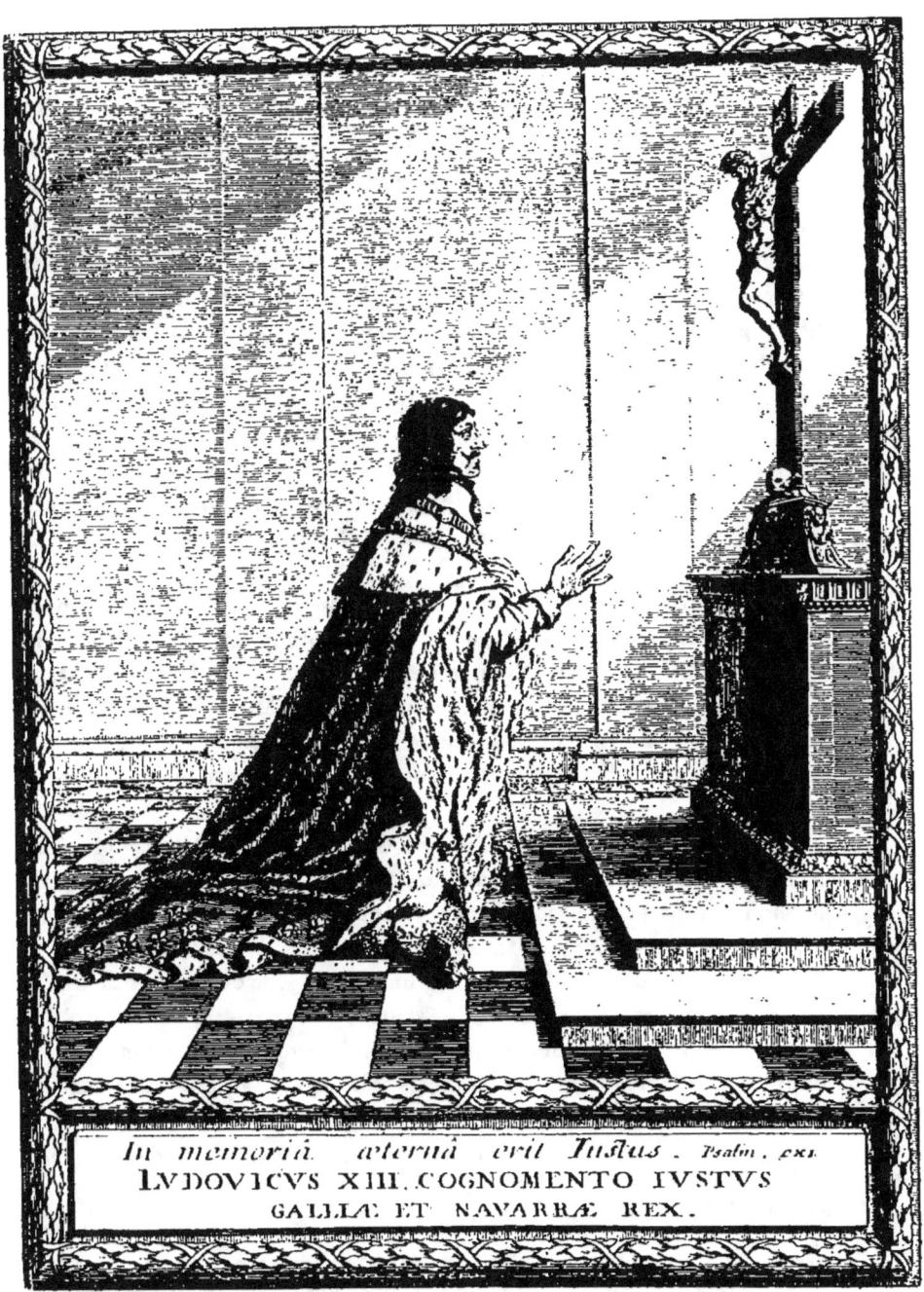

LOUIS XIII EN PRIÈRES.
Extrait des *Petits Offices de piété chrétienne.*

> D'un seul commandement que je fais aux trois Parques
> Je dépeuple l'État des plus heureux monarques;
> La foudre est mon canon, les Destins mes soldats;
> Je couche d'un revers mille ennemis à bas...
>
> (*L'Illusion*, acte II, scène II.)

Ces pourfendeurs, aux formidables bravades, sont bien tous deux des types de la même époque. Chez l'un et l'autre nous remarquons le même grossissement[1]. Si nous voulions nous attacher à un parallèle plus étendu, il nous serait aisé de signaler d'autres fanfarons dans la littérature et au théâtre L'Espagnol de comédie répond à celui de la caricature; il joue son rôle, à un certain moment, dans toutes les pièces. Nous le retrouverions, à nous en rapporter à une autre gravure de notre artiste, au théâtre de l'hôtel de Bourgogne, devenu un personnage de l'illustre troupe où brillaient Gros-Guillaume, Gautier-Garguille et Turlupin[2].

Les rodomonts castillans étaient faits pour inspirer plus d'un portrait caractéristique. Arrêtons-nous, en parcourant l'œuvre d'Abraham Bosse, à cet autre sujet : *l'Espagnol et son laquais*. Van Mol est l'auteur de cette composition; Abraham Bosse grave d'après un peintre; il ne fait point appel, cette fois, à son imagination; mais sa gravure est d'une exécution large et hardie, et il se surpasse lui-même dans cette reproduction.

Van Mol était, comme Philippe de Champaigne et Van der Meulen, originaire des Flandres. Il a d'ailleurs conservé en lui une sorte de fond flamand et il nous a laissé quelques scènes familières, quelques « bambochades ». Il était portraitiste et composait des tableaux d'histoire : il devint peintre ordinaire de la reine Anne d'Autriche et membre de l'Académie de peinture. Bien qu'il fût né dans un pays soumis au roi d'Espagne, il avait le droit de revendiquer une sorte d'indépendance, de se montrer un Flamand ami des Français et de payer sa dette de reconnaissance à la France où son talent lui avait acquis droit de cité.

[1]. Le Matamore de Corneille, notons-le au passage, n'est pas un Espagnol, mais un Gascon. Le type primitif de ce rodomont ne serait-il pas sorti de l'entourage du roi Henri IV?

[2] Qui sait, car il est difficile de conclure, à la distance où nous sommes des événements et des personnages, si le type d'Abraham Bosse et peut-être aussi ceux qui suivent, ne sont pas des caricatures tracées d'après les généraux espagnols? Dans l'incertitude où nous nous tenons, il nous reste à voir seulement en eux des figures romanesques et des types de fantaisie.

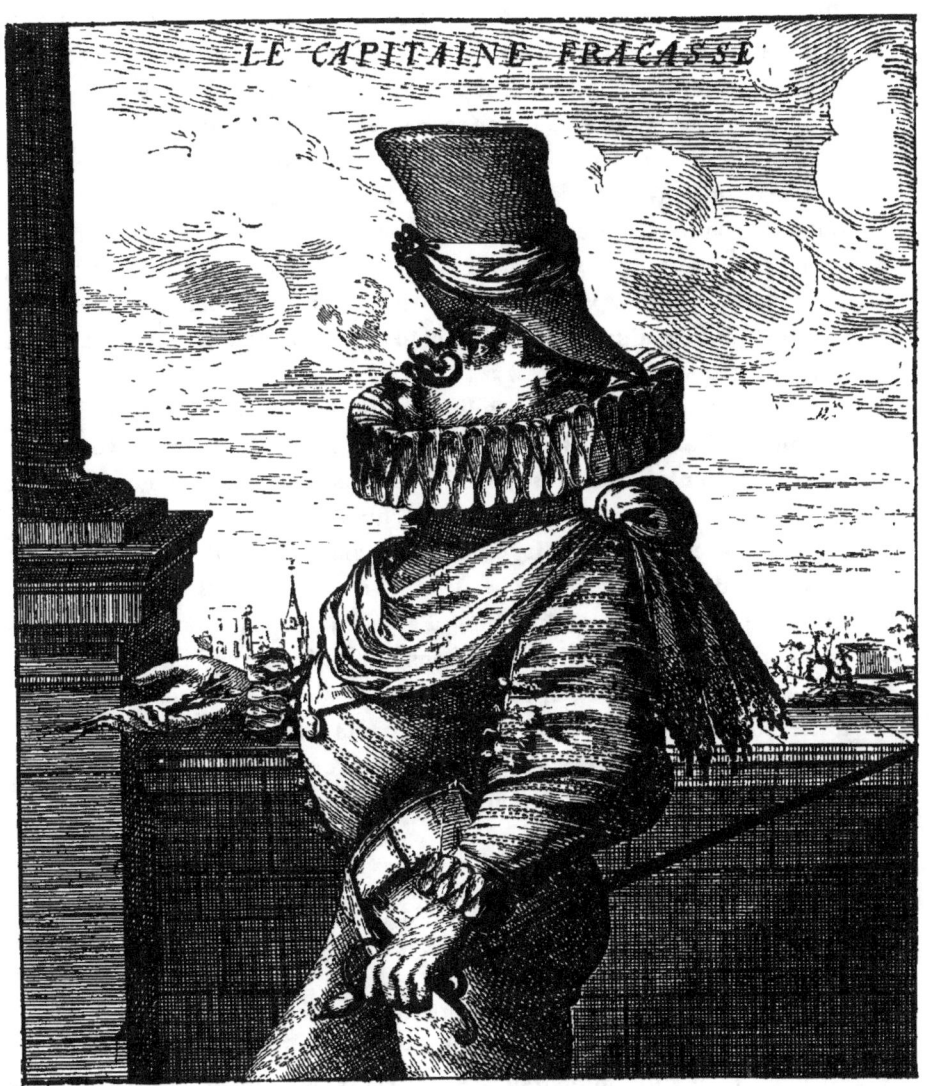

LE CAPITAINE FRACASSE.

Le capitan peint par Van Mol se rengorge dans une attitude provocante. Rien ne manque au personnage : il a les moustaches en croc ; les sourcils eux-mêmes semblent habilement arqués. Il a l'énorme fraise, la « golille » pour l'appeler par son nom ; il porte le chapeau en pointe, une veste courte bombée en cuirasse, une écharpe brodée ; il tient délicatement d'une main des besicles. La fatuité est jointe chez lui à la forfanterie. Nous sommes avertis par les vers placés au-dessous de la gravure que notre Espagnol se trouve un homme accompli, et qu'il ne voit nulle part personne qui puisse s'égaler à lui. Il fait trembler tous ses ennemis ; il est redouté même par l'empereur de la Chine. Sa bonne mine lui a valu en amour d'innombrables conquêtes ; il a obtenu, en un mot, des triomphes de tous les genres.

Un petit laquais l'accompagne, portant derrière lui le frugal déjeuner que nous connaissons bien. L'allusion plaisante, que nous avons déjà relevée, revient devant nous pour la seconde fois, ce qui nous prouve qu'elle répondait au goût du public. L'humble valet dont ce militaire insolent est escorté, le petit *facchino* qui marche derrière lui, nu-tête et mal vêtu, ne doit pas gagner beaucoup à son service. Il récolte, cela est probable, plus de taloches que d'argent ; aussi ne paraît-il pas fort content d'avoir un pareil maître. Sans doute, il lui reproche, *in petto*, de ne pas lui payer ses gages, comme le Sganarelle de don Juan. Il le raille, à la façon d'un laquais de théâtre ; il dit à la cantonade qu'on ne doit pas faire cas de ses bravades, et que ceux qui ont vu de près ce brillant capitaine savent à quoi s'en tenir sur sa vaillance :

> Fiez-vous à son langage
> Ou, si vous n'en savez rien,
> Ceux qui le connaissent bien
> Vous en diront davantage.

Abraham Bosse a donné à ce sujet un pendant qui, cette fois, est une œuvre entièrement tirée de son propre fonds. Il a opposé au vantard espagnol le gentilhomme français, correct dans sa mise, réservé dans ses manières, l'officier circonspect qui n'a rien du mousquetaire orgueilleux et qui se tient en tout à une simplicité de bon aloi.

Le Français et son laquais, tel est le titre de cette gravure. Le personnage que l'artiste nous montre sous de si beaux dehors, et qui incarne en lui toute une nation, n'éprouve pas le besoin de faire lui-même son

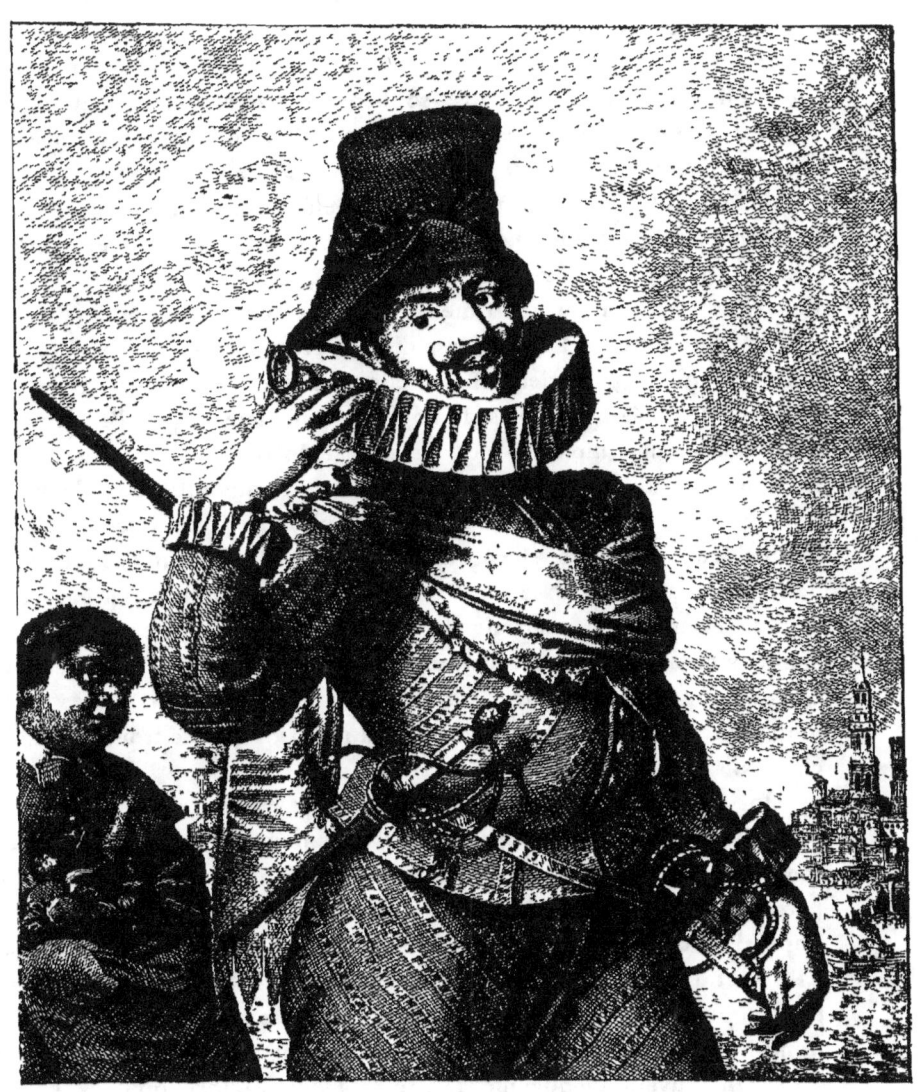

L'ESPAGNOL ET SON LAQUAIS.

éloge. Les hâbleries du fier-à-bras espagnol ne le troublent guère ; il rit de la jactance de ce bravache. Il a mis l'épée à la main et attend que son adversaire s'approche, s'il en a envie. Il se borne, quant à lui, à accomplir son devoir, sans faire sonner ses prouesses. Le laquais du Français imite les allures sérieuses de son maître ; il l'aime et le respecte, et, faisant écho aux dires de l'officier, il trouve que le capitan à l'humeur hautaine a plutôt l'air d'un personnage bouffon que d'un militaire.

Le contraste entre les deux peuples est nettement tracé. Nous sentons déjà surgir une jeune France du xviie siècle, sensée et réfléchie. Cette nouvelle génération qui se forme est digne de tous points de l'heureuse destinée qui l'attend. Elle est lasse des extravagances et de la déraison dont elle voit les pernicieux effets ; elle est attirée par la clarté, par la rectitude des idées. Elle possède une ironie malicieuse qui l'aidera à se dégager des exagérations frivoles. Les phrases incohérentes et alambiquées lui semblent ridicules. Elle laissera l'hôtel de Rambouillet pour le palais de Versailles, et le cavalier Marin pour Molière et pour Racine. Vêtue de l'habit à la française, elle échappera bientôt à l'imitation des modes et des mœurs espagnoles. Le jeune officier, dont nous admirons la bravoure résolue et modeste, pourrait dire, comme Voiture, à propos de ce vaniteux hidalgo qui ne lui inspire que du dédain : « Votre beau guerrier consiste tout en la pointe de sa barbe à l'espagnole et de ses deux moustaches de même. Pour le défaire, il ne s'agit que de trois coups de ciseaux. »

Une autre composition : *la Mort et le Capitan*, semble succéder naturellement aux gravures précédentes. Le nouveau matamore que nous apercevons devant nous, et qu'on peut prendre pour une répétition du personnage peint par Van Mol, a affaire à un ennemi dont il est impossible d'éviter les coups ; la Mort le guette, postée en embuscade. Elle tient d'une main son sablier, de l'autre une flèche qui ne manquera pas son but. Cette arme est autrement redoutable que l'épée d'un officier français. Abraham Bosse a tracé là une scène un peu macabre, comme s'il s'était souvenu de quelque *Danse des morts*. L'idée qu'il a rendue dans cette estampe est presque gothique et répond à une conception fantasque et originale.

Si nous voulons, après avoir étudié ces types empruntés à l'Espagne, arriver, à travers les œuvres mêmes de Bosse, à une sorte de composition finale, nous nous arrêterons à une gravure allégorique : *la Fortune de la*

France. La lutte entre les deux nations a abouti au dénouement qu'on pouvait prévoir ; nos armes sont partout victorieuses. La Fortune plane dans l'air ; elle a jeté devant elle des palmes, des sceptres et des couronnes. L'artiste a opposé l'un à l'autre deux groupes. D'un côté, Louis XIII et Anne d'Autriche, Gaston d'Orléans et quelques seigneurs de la cour ; de l'autre un officier éclopé, traînant une jambe de bois et s'appuyant sur un bâton, et un second personnage, monté celui-ci sur une maigre Rossinante et suivi d'une famille qui mendie, femme et enfants. Voilà les piteux débris de la noble armée espagnole ; les matamores qui font trembler le Sofi sur son trône reviennent de la guerre estropiés et meurtris. Capitaines et soudards ont beau invoquer la divinité volage ; elle leur fait la nique, elle leur tourne le dos et répand ses faveurs sur les Français. Ces derniers verront leurs vœux exaucés de plus en plus. De nouveaux temps se préparent ; notre nation comptera bientôt des victoires éclatantes. Le Dauphin qui va naître et qui sera Louis XIV, le Dauphin que la Fortune réserve à la France comme son plus beau présent, prendra à la monarchie espagnole quelques brillants fleurons. La France va entrer dans sa période héroïque, et l'Espagne, au contraire, emportée sur une pente fatale, glissera de jour en jour vers le déclin.

CHAPITRE IV

Sujets philosophiques et religieux. — Paraboles. — Leçons morales. — Les Personnages de l'Évangile et le Costume moderne. — *Vierges sages et Vierges folles.* — Compositions allégoriques. — *Les Saisons.* — *Les Quatre Ages, etc.* — La Femme du commencement du xvii⁰ siècle. — Les Intérieurs. — La Décoration et l'Ameublement.

Tout en publiant les gravures dans lesquelles il tirait parti des événements, Abraham Bosse se tournait vers des compositions qui représentaient une autre tendance de son esprit. Il exprimait de grandes pensées humaines sous la forme qui peut paraître la plus saisissante. Il se reprenait à traiter à nouveau une parabole ou une légende religieuse ; il empruntait à la Bible ou à l'Évangile quelques-uns de ces épisodes touchants qui retentissent éternellement dans la mémoire des générations.

Il remontait aux traditions archaïques de la gravure. Les sujets sacrés, les estampes chrétiennes se propageaient depuis longtemps parmi les familles pieuses ; le débit de ces compositions était assuré dans la vieille France. Les auteurs de ces gravures, que popularisaient nos grandes foires, étaient, la plupart du temps, des maîtres au burin de l'Allemagne ou des Pays-Bas. Nos artistes français entreprenaient de rendre les mêmes sujets ; ils puisaient aux mêmes sources et exprimaient des idées générales qui avaient cours chez plusieurs peuples.

Abraham Bosse adoptait le costume « moderne » pour les personnages qu'il mettait en scène. C'était, évidemment, une convention ; il suivait l'exemple qui lui avait été donné par d'autres graveurs, procédant ainsi, soit de parti pris, soit par pure ignorance des choses du passé. Abraham Bosse comptait sur l'effet produit par chacune de ses compositions. La moralité qui s'échappait d'un sujet devenait plus directe ; ceux qui regardaient une gravure croyaient que les personnages représentés par l'artiste étaient des contemporains.

Mariette a apprécié avec justesse, dans son *Abecedario*, ce genre d'interprétation. Il dit, à propos de la série consacrée à l'histoire de l'Enfant prodigue : « Les sujets en sont représentés d'une façon assez singulière, car, sans avoir égard au temps où la scène a dû se passer,

LA BÉNÉDICTION DE LA TABLE.

l'auteur l'a transportée en France et a pris la licence de donner à toutes ses figures des habillements, tels qu'on les portait de son temps. » Quant à nous, nous n'avons pas à nous plaindre de cette substitution ; nous sommes encore en face de pittoresques gravures de mœurs.

Lorsqu'il développe les sujets qui lui sont fournis par les livres saints, Abraham Bosse les renouvelle, grâce à la vision personnelle qui le distingue, grâce à la violence et à la fougue de ses convictions. Censeur rigide, il flétrit sans pitié le péché et le vice : il ne se préoccupe guère d'atténuer les détails. Se proposant, avant tout, de condamner l'orgie des sens et les égarements des passions, peu lui importe de rencontrer quelques crudités d'expression. Il court à la conclusion philosophique, ce qui est pour lui le plus pressé.

Regardez cette suite de l'Enfant prodigue, qui était faite pour contenir un enseignement salutaire à l'adresse de tous les jeunes gens. Callot a traité le même sujet ; il a fait défiler sous nos yeux de petits personnages aux allures vives, aux gestes déliés de grotesques, mis aussi à la mode de son époque et ne conservant aucun souvenir de la Judée. Abraham Bosse nous fait éprouver une impression profonde que l'artiste lorrain n'a pas cherché à nous donner. Quelle vérité il a portée dans les situations ! Quel pathétique il nous offre dans chaque scène !

On assiste au départ de l'enfant abusé, et l'on sait bien qu'il ne rencontrera pas le bonheur, en s'éloignant du toit familial. Le graveur impitoyable nous le montre trébuchant dès les premiers pas ; des courtisanes le grugent et le volent. Abraham Bosse retrace le mauvais lieu où le jeune homme est entré, avec le style expressif et brutal que nous retrouverions dans un tableau de genre de Breughel le Vieux.

La famille de l'Enfant prodigue souffre de ses fautes avec une sage et noble résignation. Voyez comme le graveur insiste avec force sur ce contraste : tandis que le fils court à sa ruine, le vieux père contient en lui-même ses tristes pensées. Il conserve, malgré tout, au fond de son cœur des trésors inépuisables d'indulgence. Quand l'expiation est venue, il se sent attendri et, laissant de côté les rigueurs de l'autorité paternelle, il ouvre les bras à son fils repentant. Il lui rend sa place au foyer et célèbre son retour par un banquet auquel il a convié ses parents et ses amis.

La parabole de Lazare ou du Mauvais Riche inspire à notre artiste quelques traits d'une réalité aussi pénétrante. Il a pris avec énergie le

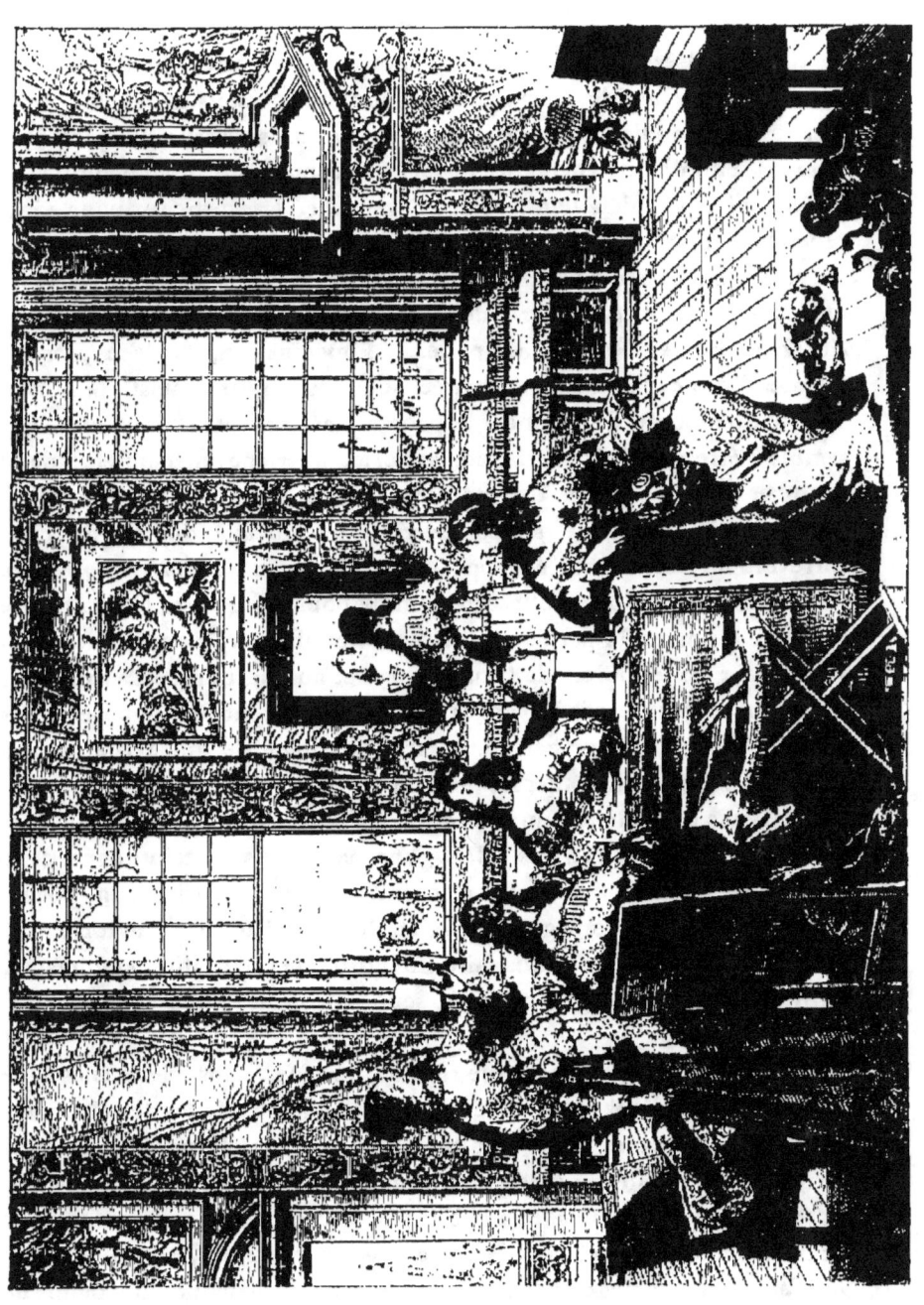

LES VIERGES FOLLES. — LA DISSIPATION.

parti de la misère contre l'opulence égoïste. Il montre le riche à table, entouré de sa famille, servi par de nombreux valets et savourant des mets exquis, tandis que Lazare, repoussé par les serviteurs, souffre de la faim au seuil de cette demeure fastueuse. Appuyé sur une béquille, le pauvre hère est défaillant et va s'évanouir. La justice divine vient cependant rétablir l'équilibre ; le riche est puni de la dureté de son cœur. Le voici qui, frappé d'un mal subit, agonise dans son lit somptueux. Le médecin a prononcé son arrêt devant sa femme et sa fille qui pleurent. Abraham Bosse, désireux de parler à l'imagination, a placé près du malade l'image de la Mort, figurée sous des traits fantastiques. Elle a la tête entourée de plumes de paon : c'est une Mort fastueuse, qui semble s'être déguisée ainsi pour apporter au riche un emblème de sa vanité et de son orgueil. Un monstre bizarre, sorte d'évocation diabolique, surgit, en même temps, derrière les rideaux du lit; on croit entrevoir un personnage échappé de *la Tentation de saint Antoine*, de Callot. Il a un groin de pourceau, comme pour symboliser la luxure. Le moribond, poursuivi par ces apparitions horribles, voit sans doute s'ouvrir devant lui les portes de l'enfer. Lazare, au contraire, est visité dans sa pauvre demeure par les anges qui ne dédaignent pas de poser leurs ailes au bord de son grabat. Il va être débarrassé de son existence chétive, et son âme prendra l'essor vers un monde meilleur.

Arrivons cependant à une autre suite, d'une beauté toute idéale : *les Vierges sages et les Vierges folles*. Abraham Bosse atteint dans cette série à une véritable sublimité d'accent. Son sujet devient un poème mystique dont chaque page est magistrale. L'artiste élève le ton de sa voix, comme s'il voulait nous faire entendre une prédication émouvante. Philippe de Champaigne pourrait seul avoir une pareille hauteur de langage.

L'usage du costume moderne répand, en effet, dans ces scènes une vie intense. Imaginez aux Vierges sages et aux Vierges folles des vêtements orientaux, conformes à une tradition ancienne et tels qu'on pouvait en porter dans la Galilée où Jésus contait ses paraboles, le caractère des personnages serait peut-être affaibli par le déploiement d'une couleur locale artificielle et indécise. Nous avons au contraire, sous les yeux, tout en nous trouvant retenus dans le décor particulier au temps de Louis XIII, des types d'une religiosité et d'une frivolité bien réelles. Les femmes que le graveur représente, en les opposant les unes aux autres

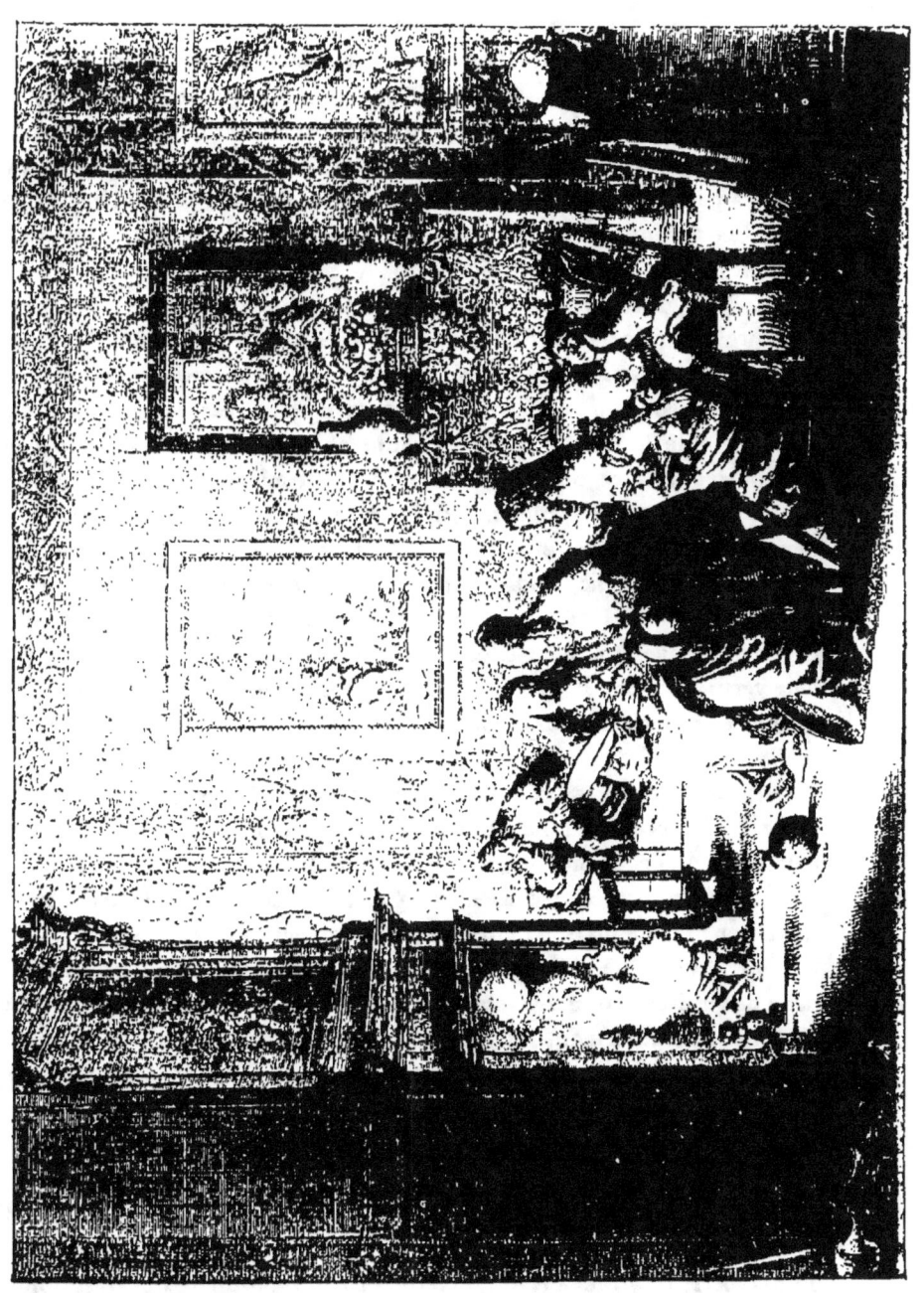

LES VIERGES FOLLES. — LA PARESSE.

d'une façon si expressive, ont des physionomies étrangement significatives. Regardez celles-ci, les mondaines aux coiffures bouclées et frisées, aux collerettes brodées, aux corsages élégants et somptueux ; contemplez celles-là, qui se sont volontairement privées de tout luxe et de toute parure, laissant tomber sur leurs épaules leurs chevelures traînantes, vêtues à peu de frais de longues robes d'une extrême simplicité. Quel aperçu saisissant nous avons d'un monde lointain et disparu ! Quel jour éclatant jeté sur la vie d'autrefois !

Les Vierges sages passent leur temps à lire et à commenter des livres de liturgie et de prières. Elles ont posé près d'elles les lampes symboliques au col de cygne, les lampes de pureté qui éclaireront leurs veillées. Nous les retrouvons, ces chastes et pieuses personnes, penchées durant une partie de la nuit, près de la haute cheminée, et poursuivant avec ferveur les mêmes pensées. Les lampes entretiennent fidèlement près d'elles leur lueur mystique. Quel air sérieux chez ces vestales chrétiennes, quel maintien exemplaire ! Rien ne les détourne de la pratique des devoirs dont l'accomplissement remplit leur vie. Il faut les suivre, après leurs saintes veilles, quand elles se dirigent en procession vers l'église. Aussi obtiennent-elles la récompense qu'elles ont méritée par leur vertu. Le Christ apparaît à leurs yeux étonnés : elles voient venir à elles, à la clarté de leurs lampes, le divin époux dont elles ont longuement rêvé.

Attirées par toutes les distractions licites et illicites qui troublent les âmes, les Vierges folles ne laissent guère les idées religieuses entrer dans leur esprit : elles recherchent la dissipation, les jeux, les lectures légères. La paresse les possède ; elles n'ont pas envie de filer de la laine ni de travailler pour la maison ; elles ne prennent pas la peine d'allumer leurs lampes pour veiller. Le soir, elles s'ennuient auprès du foyer ; assises dans des attitudes nonchalantes, accoudées sur des coussins, elles n'ont rien à se dire et ferment les yeux. Elles seront punies de leur oisiveté ; si elles se présentent par hasard au temple, dans un moment de repentir, elles entendront une voix qui leur criera :

Retirez-vous d'ici, je ne vous connais point..

Ces sujets symboliques, empreints d'une poésie spiritualiste, s'accommodaient avec certaines tendances qui ont prévalu pendant le règne de Louis XIII. La France était gouvernée par un cardinal ; on avait donné

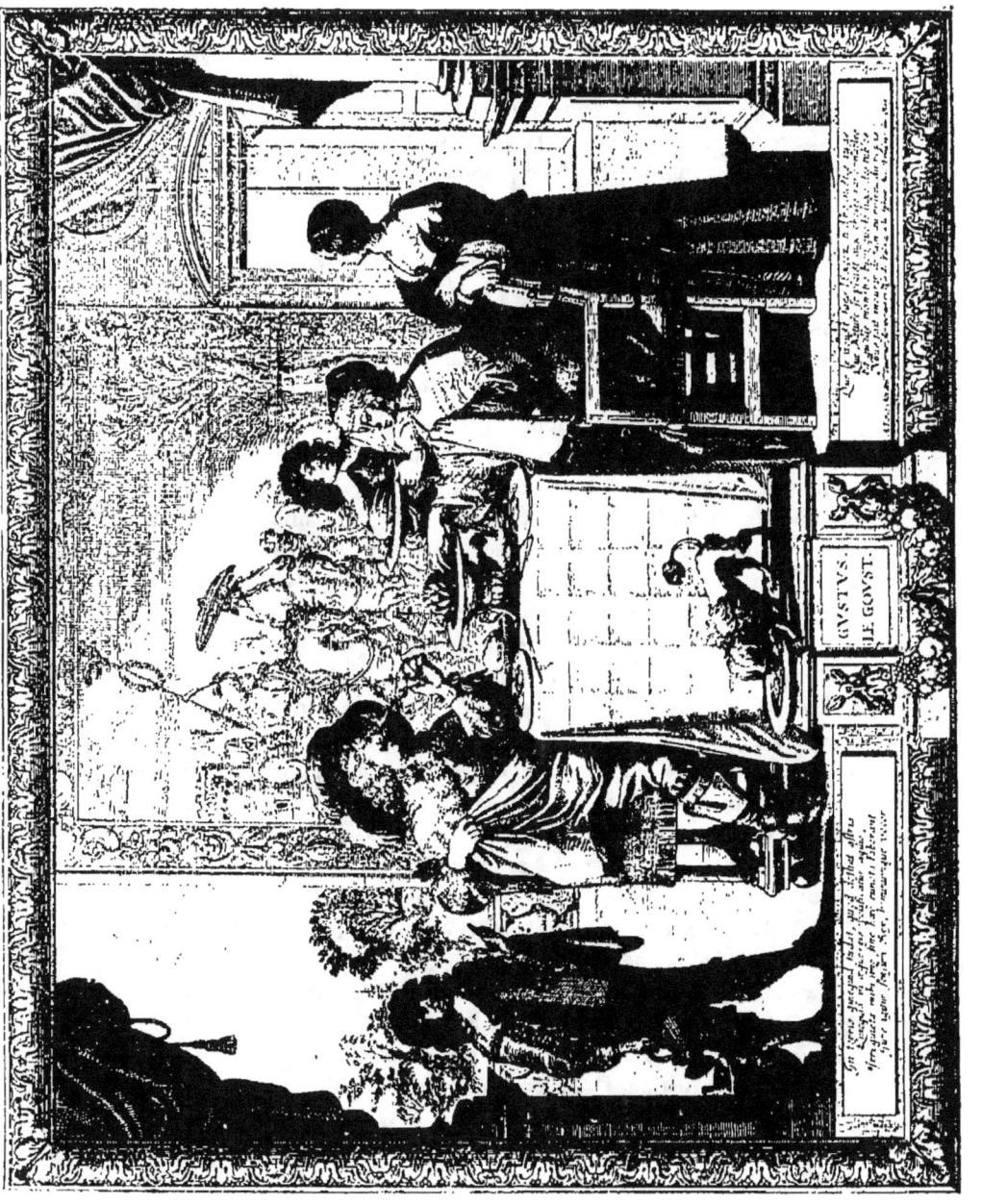

LES CINQ SENS. — LE GOÛT.

au roi le surnom de Louis le Juste. Cette austérité, que nous verrons parvenue au plus haut degré chez les solitaires de Port-Royal, devait avoir son influence sur notre art et lui imprimer une tournure janséniste. Sous la régence d'Anne d'Autriche, sous le ministère de Mazarin, les œuvres religieuses de nos artistes, les estampes comportant une leçon sentencieuse et morale répondront encore aux mêmes idées courantes.

On peut être surpris de découvrir ces penchants chez des graveurs tentés d'instinct par le spectacle de la vie. Leur cas a été analogue à celui de quelques poètes qui, après les sonnets amoureux ou les odes bachiques, se sont mis à écrire des hymnes. Clément Marot a traduit les *Psaumes*; Saint-Amand a aligné les alexandrins de *Moïse sauvé*, et y a perdu la verve lyrique qui lui était naturelle. *Le Parnasse Satyrique*, après avoir donné l'exemple de tous les dérèglements, finissait lui-même par aboutir parfois à la religion.

Les graveurs qui avaient produit des estampes de mœurs quelque peu relâchées, revenaient à des conceptions plus sages. Ils avaient peut-être besoin d'infliger à leur imagination une sorte de pénitence. Ces sujets pieux qu'ils exécutaient, ils les avaient eus sous les yeux dès l'enfance, retrouvant dans les sculptures, dans les vitraux des églises, les mêmes légendes répétées à l'infini. Plus d'une de ces représentations artistiques leur avait fait éprouver, dès le début, une vive impression.

Nous avons noté qu'Abraham Bosse se souvenait des vieux maîtres, en traitant des sujets sacrés. On voit peut-être se révéler plus clairement, à travers cet ordre de compositions, les origines de son talent. On découvre mieux les emprunts qu'il a faits aux graveurs de race germanique, la plupart de religion luthérienne. Il s'est inspiré, en même temps que de Callot et de quelques maîtres français, de certains artistes de l'école d'Albert Dürer et de celle de Lucas de Leyde. Il a étudié Théodore de Bry, Aldegrever, Hans Sebald Beham, Jost Amman et Crispin de Passe. Il s'est assimilé leurs idées et a gagné à leur contact un peu de gravité et même de lourdeur.

Ces maîtres ont mêlé aux sujets religieux les scènes de la vie familière. Ils ont reproduit des suites de costumes, ils ont esquissé des types galants ou militaires; ils ont buriné des noces villageoises, des fêtes bourgeoises ou rustiques[1]. Ils ont traité certaines allégories qu'Abraham

[1]. Citons, par exemple, de Hans Sebald Beham, *les Noces de village*. Ne faut-il pas voir dans ce sujet le prototype du *Mariage aux champs*? Le même graveur a

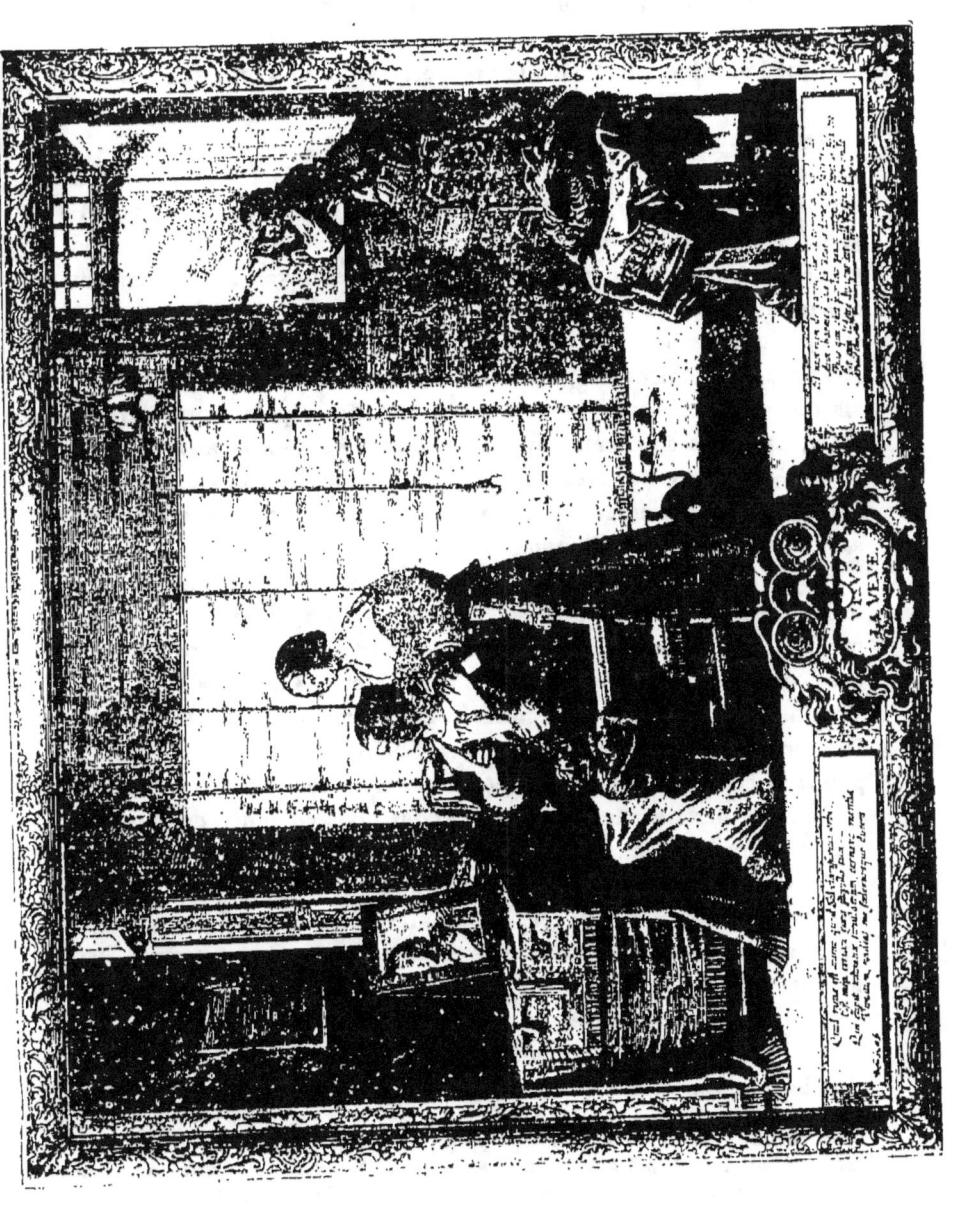

LES CINQ SENS. — LA VUE.

Bosse a aussi traduites. Lorsqu'on fait un retour vers ces anciens artistes, on trouve qu'il faut peut-être rapprocher, avant tout, Abraham Bosse de l'habile et fécond Hendrick Goltzius. C'est un précurseur presque immédiat, mort dans la première partie du xviie siècle, et qui a été, lui aussi, graveur de sujets de sainteté, de compositions symboliques et historiques et de scènes de mœurs.

Les compositions allégoriques offraient à Abraham Bosse des données toutes différentes de celles qu'il avait traitées dans ses sujets religieux. Il portait dans ce genre de productions des souvenirs mythologiques et un peu de paganisme ; son esprit retrouvait les raffinements auxquels s'étaient complu les artistes italiens de la Renaissance. Ces compositions avaient aussi obtenu la vogue ; tout le monde ne recherchait pas uniquement les gravures sévères et abstraites, les sujets ecclésiastiques et chrétiens ; bien des gens aimaient, pour l'ornement du logis, les scènes spirituelles et gracieuses qui symbolisaient le cours de la vie, les diverses phases de l'existence, la marche des jours et des heures, ou qui exprimaient, sous un aspect riant et mondain, les jouissances et les plaisirs de l'humanité.

Combien de graveurs et de peintres avaient ainsi développé, depuis le Moyen-Age, ces conceptions générales, les Ages, les Saisons, les Éléments, les Cinq Sens ! Dès le début du xviie siècle, vous trouverez de tous côtés des répétitions de ces sujets ; Stella, Deruet, Vouet, Callot s'en inspirent. Certaines allégories sont tellement à la mode que vous les verrez encore représentées dans des peintures de Teniers. Nos peintres classiques du xviiie siècle les recherchent de même ; ils reprennent des thèmes bien connus, pour nous en offrir de nouvelles redites, dans leur langage pimpant et aimable.

Lorsque Abraham Bosse s'applique à cet ordre de sujets, il est aussi inventif que les artistes les plus habiles. Il transporte aussi, dans ses gravures allégoriques, les habillements et les costumes de son temps. Dans *les Quatre Ages de l'homme,* la plus ancienne de ses séries, il maintient le caractère intime dont ses œuvres sont si profondément empreintes. Il figure l'Enfance d'une façon un peu sérieuse, mais vraie et naïve. Voici, couché dans son berceau, le petit être pour qui la vie commence à peine,

aussi composé une *Légende de l'Enfant prodigue.* Aldegrever est l'auteur de la *Parabole du Mauvais Riche.* Albert Dürer a gravé un *Branle.* Ces maîtres allemands semblent être arrivés des premiers à l'étude des scènes de la vie réelle.

LES QUATRE AGES. — L'ENFANCE.

et, non loin de lui, ses frères et ses sœurs, engoncés dans leurs beaux vêtements, et munis chacun d'un jouet avec lequel ils s'amusent tranquillement. L'Adolescence est représentée d'une manière assez piquante. Un jeune homme, dont le cœur s'éveille, est en train de faire une déclaration à une jeune fille, un peu troublée et un peu surprise par l'expression de ces sentiments. Un Amour, tenant son arc et préparant une flèche, marche au-devant de ce couple insouciant, et sourit, sûr de son œuvre. Dans l'Age mûr, Abraham Bosse a marqué une idée de vie sagement ordonnée dans un intérieur heureux et calme. Si nous passons à la Vieillesse, nous retrouvons des personnages identiques à ceux du *Contrat de mariage*, mari et femme, rêvant près de la cheminée, se plaignant de leur faiblesse et cherchant près de la flamme un peu de cette vigueur dernière, qui n'anime pas longtemps le corps épuisé des vieillards.

Les Quatre Saisons de l'année ont inspiré à Abraham Bosse des pièces dont l'originalité n'est pas moins saisissante. Le Printemps est symbolisé par un cavalier qui tient la main d'une jeune dame assise à ses côtés et lui offre une tulipe ; l'Été par des personnes qui sortent d'un château pour se rendre à la promenade et qui vont prendre le frais au bord d'une rivière ; l'Automne par des gens qui en viennent aux mains, sous la tonnelle d'un cabaret, après avoir goûté le vin nouveau. Abraham Bosse, pour caractériser l'Hiver, s'est inspiré des réjouissances et des goûters du mardi gras ; il nous montre des femmes occupées à préparer des beignets et qui les font joyeusement sauter dans la poêle à frire. Un jeune muguet s'approche de l'une d'elles et veut se permettre quelques privautés. Mais la belle, qui sait se défendre, le tient à distance ; elle ne se laisse pas distraire de sa besogne par ce freluquet, beaucoup trop pressant.

Dans *les Cinq Sens*, Abraham Bosse revient au même genre de sujets intimes et galants. Une jeune femme respire un flacon, se regarde dans un miroir ou écoute les sons d'un instrument de musique ; on comprend ce que signifie chacune de ces actions. *Le Toucher*, il est vrai, est représenté d'une façon un peu plus leste ; passons sur les libertés qu'a voulu prendre le graveur. Notons seulement qu'aucune de ces œuvres n'est banale ; ces pièces se rattachent, plus ou moins directement, aux séries consacrées aux mœurs.

Quels que soient les détails imaginés par l'artiste, quels que soient les attributs qu'il donne à ses personnages, nous nous trouvons avec lui

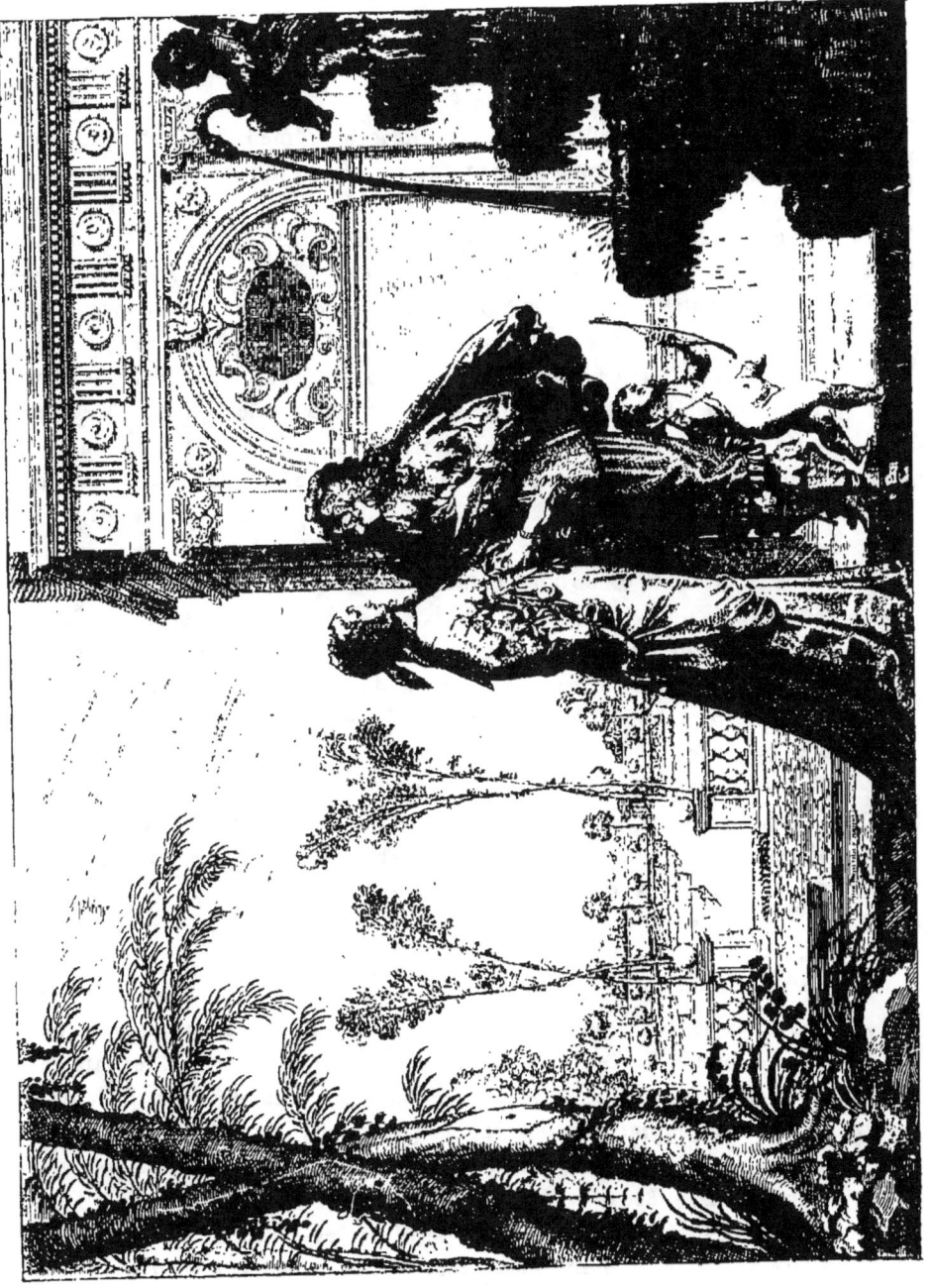

LES QUATRE AGES. — L'ADOLESCENCE.

dans un monde élégant où tout charme l'esprit et les yeux. Ces tendres promeneurs, ces jeunes amoureux semblent sortis d'une pastorale de Racan. Ils se disent des choses fleuries, ils se répètent des fadeurs. On croit voir des Clitandre et des Chloris de comédie qui occupent leur oisiveté à des intrigues romanesques ; ces cavaliers et ces dames sont heureux de vivre et satisfaits de tout, soit qu'ils se donnent leur foi, soit qu'ils la reprennent. Quand on considère, dans l'œuvre d'Abraham Bosse, cette vie du commencement du xviie siècle, on se sent transporté dans un milieu délicat où l'on ne découvre aucune dissonance. Nous avons partout devant nous le type aimable de la femme du temps. Nous la voyons passer, svelte, élancée, serrée dans sa longue robe, le front relevé sous la coiffure ronde ou les cheveux bouclés, le cou dégagé à côté du collet brodé. L'allure semble parfois un peu fière, le maintien conserve une distinction hautaine. Elle va et vient, dans son coquet ajustement, balançant les bijoux et les objets précieux qui pendent à sa ceinture, agitant d'un geste insouciant son éventail.

Il faut aussi remarquer comme les personnages d'Abraham Bosse sont placés dans un décor de choix. Les intérieurs où nous pénétrons nous présentent le bon goût que la Renaissance a introduit dans les habitations. Ici, l'artiste se souvient des demeures seigneuriales, des châteaux des bords de la Loire, tels que nous les retrouvons dessinés par Jacques Androuet du Cerceau ou reproduits par Perelle. Là, il met sous nos yeux les vastes appartements des hôtels privés de Paris, les pièces tendues de tapisseries, les hautes fenêtres dont les vitrages répandent à flots le jour, les balcons de pierre ou de marbre, où se découpent des balustres sculptés, les terrasses spacieuses, qui semblent faites pour se prêter aux divertissements d'une galante société.

Un style nouveau s'est produit dans la décoration et l'ameublement, style créé de toutes pièces et qui se prolongera encore pendant les premières années du règne de Louis XIV. Les lits, les sièges, les lambris, les cheminées, ont des formes bien distinctes. Les gravures d'Abraham Bosse nous permettent de retrouver chaque partie de la maison française d'autrefois. Et ce n'est pas seulement la maison que nous pouvons reconstituer, grâce à ces estampes. Après avoir examiné les intérieurs, nous revoyons les parcs et les jardins, les cabinets de verdure, les allées s'allongeant d'une façon bizarre, les arbres taillés en pyramides

et qui ressemblent à des cyprès, les charmilles aboutissant à des grottes de rocailles.

On dirait que l'architecte s'est associé au dessinateur de jardins pour tracer ces perspectives fuyantes, où le regard se perd, qui correspondent à un belvédère, ou qui font valoir la vue d'un pavillon ou de quelque édifice à la légère façade. Des pièces d'eau, des bassins, à la surface limpide, se montrent à la descente d'un perron, ou au milieu des plates-bandes de gazon, bordées de massifs touffus.

Le goût italien domine dans la disposition de ces détails rustiques. On y sent percer, par moments, on ne sait quoi de capricieux et d'hétéroclite, et pourtant on croit déjà reconnaître les grandes lignes des avenues classiques, les parterres au tracé solennel et régulier.

CHAPITRE V

Autres Scènes de mœurs. — La Vie à Paris sous Louis XIII. — *La Galerie du Palais.* — Un Quartier à la mode. — Abraham Bosse et Corneille. — *Les Cris de Paris.* — Professions et métiers.

Revenons à un autre genre de sujets, en nous remettant à observer, dans l'œuvre de notre graveur, les scènes de mœurs, les types de la société française. On entrevoit, à partir d'une certaine période du règne de Louis XIII, comme un courant qui s'était formé, et qui portait les artistes et les écrivains vers l'étude des « modernités » de l'époque, des réalités de la rue, et enfin des aspects familiers de la France et de Paris. Plus d'un poète, plus d'un peintre voulaient déjà, dans une tentative d'émancipation dont le but nous paraît, à nous, des plus louables, échapper aux réminiscences de l'antiquité, à l'imitation de l'étranger, et créer des productions vraiment nationales, en s'inspirant du milieu qui les entourait.

Ces essais, quelque hardis qu'ils fussent, devaient avorter, par la faute même de ceux qui s'y étaient livrés, par l'impuissance et les défaillances qu'ils avaient montrées, et surtout par l'évolution inévitable du goût et des idées. La poésie familière, la poésie de mœurs a pourtant donné, çà et là, sa formule, d'abord dans les comédies de Corneille, tout imprégnées de couleur locale, puis dans quelques œuvres d'auteurs peu connus, dont le style est bas et commun, et qui, néanmoins, n'étaient pas dénués d'esprit ni de verve. Le Bibliophile Jacob a réuni sous ce titre, *Paris ridicule et burlesque*[1], quelques spécimens de ces ouvrages, *la Chronique scandaleuse*, de Claude Le Petit, *le Tracas de Paris*, de François Colletet, *la Foire Saint-Germain*, de Scarron. Ces poèmes, ces satires à l'allure abandonnée et triviale, correspondent aux gravures de Callot et d'Israël Silvestre, où nous voyons revivre, avec tant de fermeté ou de précision, certains traits significatifs de la physionomie du vieux Paris.

Les pièces de Corneille sont faites, à coup sûr, pour exciter autre-

1. *Paris ridicule et burlesque, au XVII° siècle*, par Paul Lacroix, le Bibliophile Jacob. Ad. Delahays, 1859.

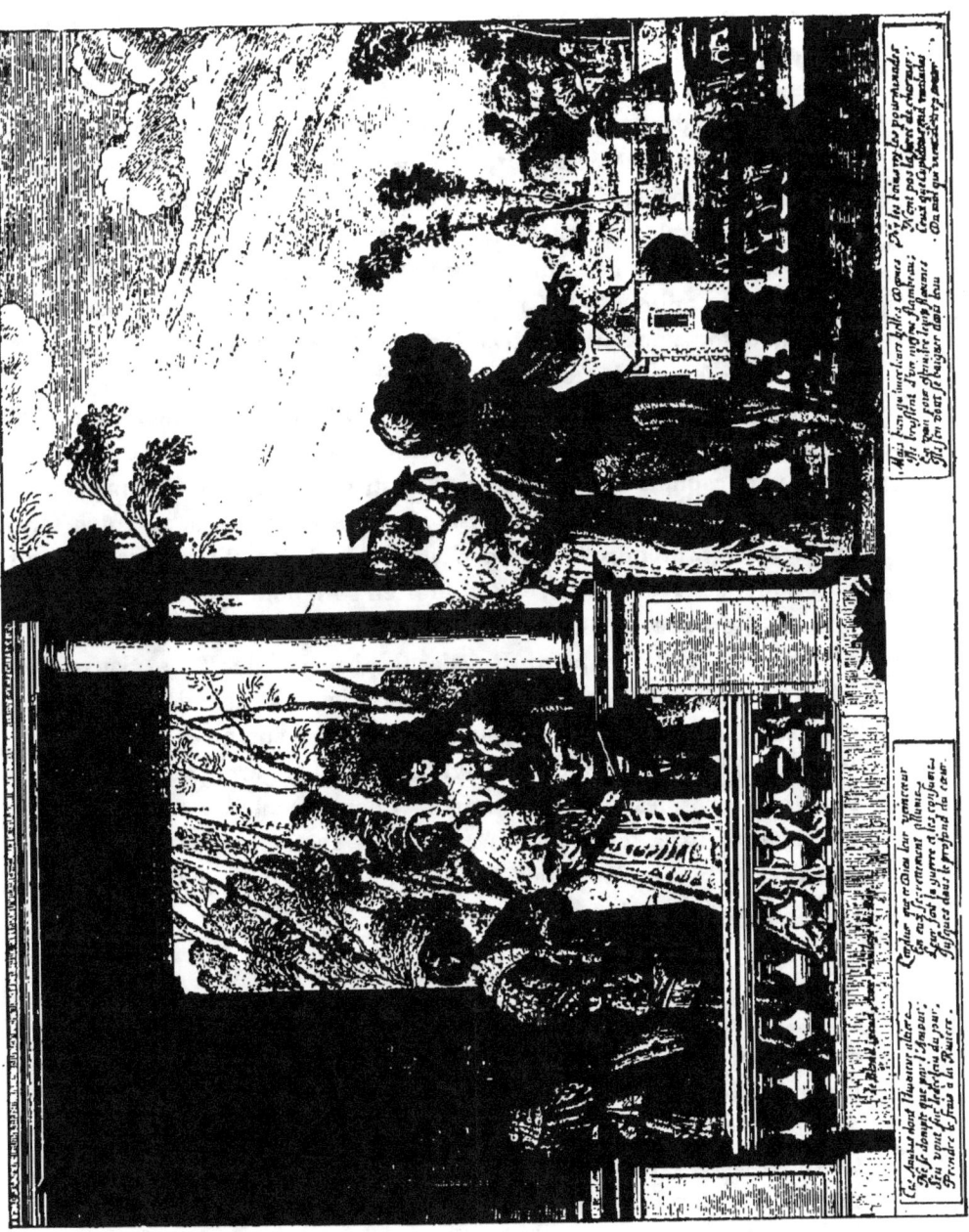

LES SAISONS. — L'ÉTÉ.

ment notre intérêt que les strophes faciles d'un ouvrage bouffon. Une de ces comédies, *la Galerie du Palais*, jouée en 1634, sans être un des chefs-d'œuvre de l'illustre auteur du *Cid*, nous offre, dans plusieurs passages, des documents extrêmement précieux sur les mœurs du commencement du xviie siècle. Or, par une coïncidence qui peut s'expliquer par le succès même de cette œuvre, Abraham Bosse nous a donné une gravure qui semble compléter la pièce de Corneille. Un parallèle piquant va ainsi nous être offert entre le poète et le graveur.

Située au milieu de la Cité, à côté du Palais de Justice, la Galerie du Palais, qu'on appelait aussi la Galerie du Palais-Marchand, était en plein dans le grand mouvement de circulation qui avait lieu à cette époque, entre les deux rives de la Seine. Elle était devenue, à partir du règne de Henri IV, comme un centre vivant et animé. Tout change vite dans une capitale : Richelieu fit construire le Palais-Cardinal, et la nouvelle galerie, qui fut construite aux abords, et qui devait plus tard, en s'étendant, prendre le nom de Palais-Royal, remplaça, dans la faveur du public, celle du Palais. Quoi qu'il en soit, pour revenir à la Galerie qui nous occupe, elle n'avait, sous Louis XIII, qu'une concurrence à craindre, celle de la place Royale. L'historien de Paris, Sauval, est tellement émerveillé de cette place qu'il déclare que rien de pareil n'existait dans l'ancienne Rome. Il aurait pu en dire autant de la Galerie du Palais, dont l'aspect était fort original. Elle était garnie de boutiques de bois, contiguës les unes aux autres, et dans lesquelles étaient disposés les objets de luxe, les nouvelles modes, les chefs-d'œuvre de l'industrie, dentelles et bijoux. Elle était, en outre, occupée par les libraires, qui y tenaient, eux aussi, leurs nouveautés.

> Messieurs, je fais des livres;
> On les vend au Palais.

avait dit Regnier, dans sa deuxième satire. Ce quartier avait été spécialement dévolu aux libraires, par ordonnance royale. Plusieurs même avaient leur étalage jusque sur les degrés de la Sainte-Chapelle.

Dans sa gravure, Abraham Bosse représente trois boutiques, lingerie, mercerie et librairie. Un gentilhomme s'est arrêté pour considérer les livres nouveaux; la femme du libraire lui présente la *Marianne*, la comédie de Desmarets, pendant que le Barbin au petit pied lui murmure avec complaisance l'éloge de l'ouvrage. D'autres livres sont étalés, çà et

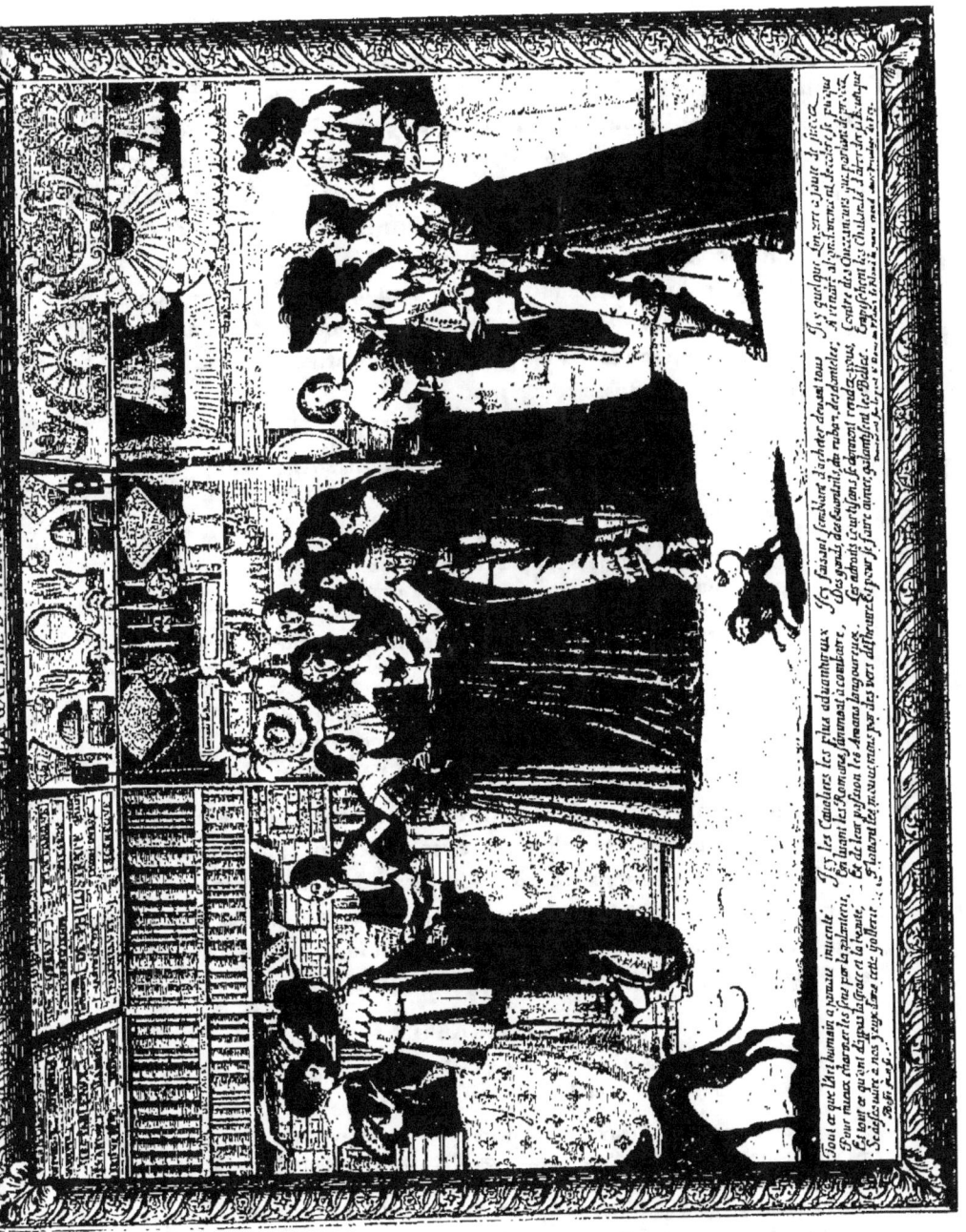

LA GALERIE DU PALAIS.

là, sur le tapis fleurdelisé qui couvre le comptoir du marchand. Auprès de la boutique du mercier, un cavalier et une dame examinent des éventails; le marchand saisit une boîte où on lit ces mots : *Éventails de Bosse*[1]. Un gentilhomme et sa femme passent rapidement devant la troisième boutique, qui paraît abandonnée. La lingère en mauvaise humeur déploie, en effet, inutilement une pièce de linge brodé, et pendant que son mari refait mélancoliquement ses paquets, elle se plaint des chicaneurs qui encombrent la galerie et éloignent les chalands.

La Galerie du Palais était, comme tout endroit très fréquenté, un lieu de rendez-vous et de rencontres. Nous nous en doutons bien un peu, pendant que nous lisons les vers explicatifs, jetés au bas de la gravure d'Abraham Bosse :

> Tout ce que l'art humain a jamais inventé
> Pour mieux charmer les sens par la galanterie,
> Et tout ce qu'ont d'appas la grâce et la beauté
> Se découvre à nos yeux dans cette galerie.
>
> Ici, les cavaliers les plus adventureux
> En lisant les romans s'animent à combattre,
> Et de leurs passions les amants langoureux
> Flattent les mouvements par des vers de théâtre.
>
> Ici, faisant semblant d'admirer devant tous
> Des gants, des éventails, des rubans, des dentelles,
> Les adroits courtisans se donnent rendez-vous,
> Et, pour se faire aimer, galantisent les belles.....

Les personnages que Corneille a mis en scène présentent, chose curieuse, de notables ressemblances avec ceux qui sont reproduits par Abraham Bosse. Laissons de côté l'intrigue de cette pièce, qui n'offre pour nous qu'un intérêt restreint. Après avoir vu passer les galants seigneurs, les dames de qualité qui fréquentent la galerie, nous entendons le dialogue des marchands dans leurs boutiques :

LA LINGÈRE

> Vous avez fort la presse à ce livre nouveau,
> C'est pour vous faire riche.

[1]. Nous avons, dans l'œuvre d'Abraham Bosse, la gravure, très caractéristique et très remarquable au reste, d'un éventail où l'artiste a rappelé les principaux motifs de sa suite allégorique, *les Quatre Ages*. Le fécond graveur aurait été bien capable, à l'occasion, de dessiner des modèles pour une industrie de luxe. Il n'oubliait pas de se faire, dans cette composition, une sorte de réclame, comme nous dirions aujourd'hui.

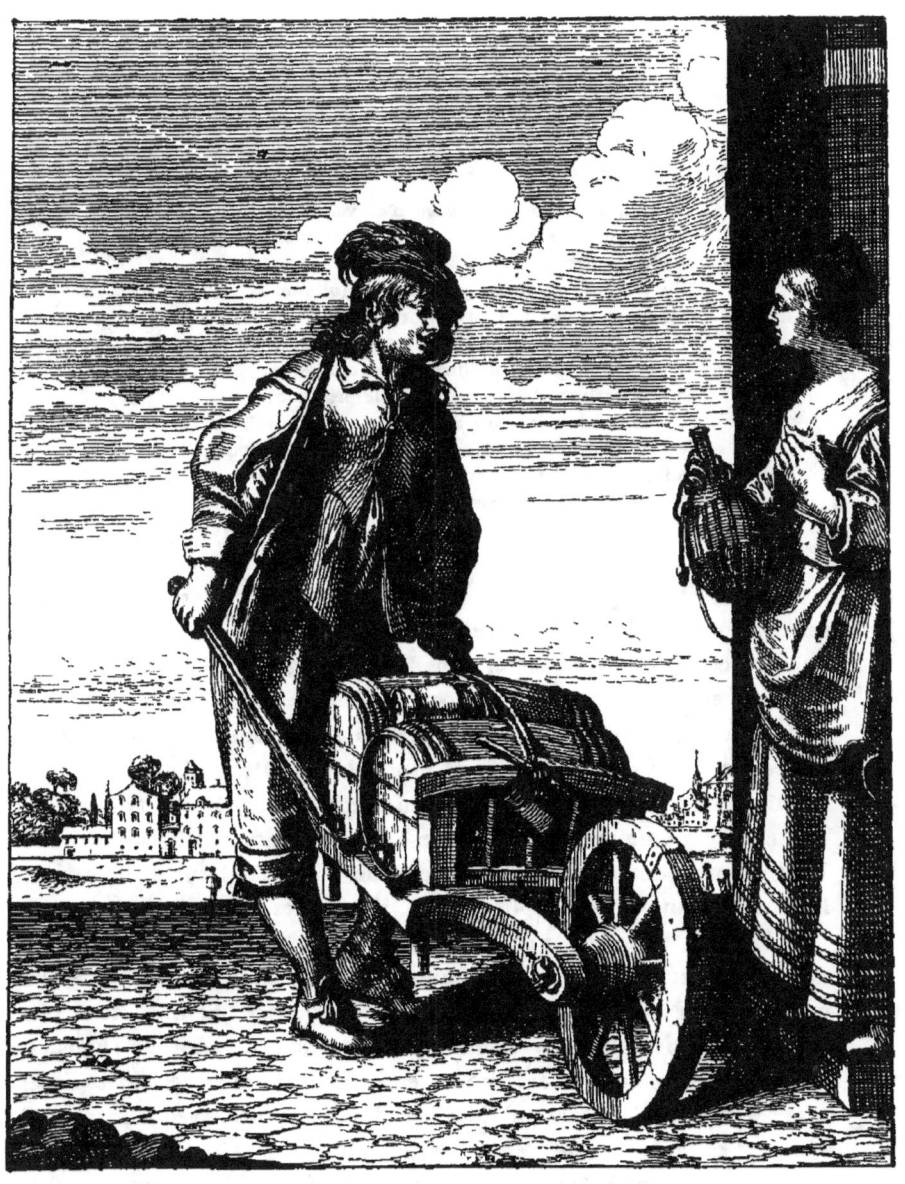

LES CRIS DE PARIS. — LE VINAIGRIER.

LE LIBRAIRE

On le trouve si beau
Que c'est pour mon profit le meilleur qui se voie.
Mais vous, que vendez-vous de ces toiles de soie?

LA LINGÈRE

De vrai, bien que d'abord on n'en vendit que peu,
A présent Dieu nous aime, on y court comme au feu.
Je n'en pourrai fournir, autant qu'on m'en demande.
Elle sied mieux aussi que celle de Hollande,
Découvre moins le fard dont un visage est peint,
Et donne, ce me semble, un meilleur lustre au teint.
Je perds bien à gagner de ce que la boutique,
Pour être trop étroite, empêche la pratique.
A peine y puis-je avoir deux chalands à la fois.
Je veux changer de place avant qu'il soit un mois;
J'aime mieux en payer le double et davantage
Et voir ma marchandise en un bel étalage.

(Acte I, scène IV.)

Vers la fin du quatrième acte, nous assistons à une scène toute différente. Une querelle s'est élevée entre la lingère et son voisin le mercier, qui, peu capables de conserver dans leur langage le vernis qu'ils doivent à la fréquentation de la bonne société, s'empressent de se jeter de gros mots à la face. Voilà, esquissée à grands traits, une résurrection de la vie réelle, de la vie mercantile et mondaine de Paris. Avant d'admirer les tragédies de Corneille, nous aimons à relever ces tableaux de mœurs; de même après avoir traversé les intérieurs paisibles d'Abraham Bosse, il ne nous déplaît pas de jeter un coup d'œil sur un quartier à la mode, qui nous a paru pittoresque, bruyant et accidenté.

Abraham Bosse ne s'en est point tenu à cette estampe; nous lui devons une suite, d'un caractère tout à fait populaire, qu'il a gravée en collaboration avec Michel Lasne, *les Cris de Paris*. Sans doute il n'est pas le seul artiste de cette époque qui ait traité cette série de sujets. La donnée était en faveur, et il nous serait facile de citer certaines pièces, gravées par Brebiette, ou publiées par des anonymes, avec la marque de Mariette et de Le Blond. Mais Abraham Bosse devait trouver que cette suite lui convenait, plus qu'à tout autre. Il a fait défiler devant nous les types des gens qui vivent de la rue, qui battent le pavé et qui se sont voués aux métiers de gagne-petit, aux ouvrages et aux besognes de

LE CORDONNIER DANS SON ATELIER.

misère. Nous voyons passer tour à tour, dans ces gravures bien parisiennes, tous ceux dont les appels aigus et les onomatopées perçantes troublent de bonne heure le sommeil de la capitale. Combien de ces types ont disparu! Que d'humbles professions qui n'ont plus leur raison d'être aujourd'hui! Voici le crieur d'eau-de-vie, qu'on entendait avant l'aube, et qui allait répétant au seuil des maisons : « A la bonne eau-de-vie pour réjouir le cœur! » François Colletet a décrit ce petit marchand, dans *le Tracas de Paris* :

> Mais escoute un peu, je te prie,
> J'entends les crieurs d'eau-de-vie,
> Et je crois, raillerie à part,
> Cher amy, qu'il est déjà tard.
>
> Vois-tu comme chacun se presse,
> Et la jeunesse et la vieillesse,
> Afin de boire de cette eau
> Qui brûle estomach et cerveau...[1]

Nous avons plus loin le marchand de vinaigre, roulant ses tonnelets sur une brouette; puis viennent le cureur de puits, le porteur d'eau, le ramoneur, le marchand d'oublies, le revendeur d'huîtres criant : A la barque! Nous revoyons, colportant des paquets de mort-aux-rats, l'Espagnol des grandes guerres, le soldat orgueilleux, qui, invalide et perclus, exploite, comme il peut, pour vivre, les rues de nos villes. Il porte des cadavres de rats suspendus à sa noble rapière, amère dérision du sort; l'image d'un rat est peinte sur un mouchoir qu'il tient au bout d'un bâton, en guise de drapeau. Comparez ces *Cris de Paris* avec ceux qu'Edme Bouchardon a retracés. Rapprochez l'artiste du temps de Louis XIII et celui qui vivait sous Louis XV; étudiez les types saisis par l'un et par l'autre; c'est un travail qui offre son intérêt. Sous le feutre que porte l'ouvrier comme le gentilhomme, aussi bien que sous le tricorne qui caractérise une autre époque, nous retrouvons les mêmes physionomies bien françaises et bien plébéiennes. C'est le même va-et-vient des petits commerces de hasard, des fruitiers, des laitiers, des débitants d'objets de toutes sortes, qui rôdent et courent à travers la rumeur d'une capitale.

Abraham Bosse se surpasse dans la représentation de ces personnages. Ils se dressent ou se profilent sur un fond de rue, sur un arrière-plan

[1]. *Paris ridicule et burlesque*, par Paul Lacroix, le Bibliophile Jacob.

L'INFIRMERIE DE L'HOPITAL DE LA CHARITÉ.

aux lignes atténuées; ils se détachent avec un puissant relief, entourés de larges ombres noirâtres. Chaque type est tracé avec une singulière maîtrise; l'artiste a fait preuve d'une observation scrupuleuse; les portraits, qu'il a dessinés avec tant de soin, deviennent inoubliables.

Une autre galerie de physionomies, traitées avec non moins de puissance, nous fait voir de près certaines professions et certains métiers. Nous pénétrons dans les boutiques; nous contemplons les étalages, les accessoires du négoce, les clients de choix, les chalands qui entrent et sortent. Nous sommes chez le cordonnier, chez le barbier, chez le chirurgien; nous retrouvons l'apothicaire, que d'autres gravures, très hardies ou très naïves, nous ont montré à l'œuvre. Ne nous plaignons pas d'avoir ici de nouveaux aperçus de la vie réelle. Une autre face du tiers état, du peuple qui travaille, se présente devant nous. Et autour du commerce, dont les affaires grandes ou petites ne peuvent échapper aux discussions et aux procès, le profil de l'homme de loi n'est pas oublié. Nous apercevons le procureur dans son étude, recevant gravement les présents des parties; gravure typique qui nous annonce les traits satiriques, les allusions mordantes des *Plaideurs*.

CHAPITRE VI

Les Illustrations de livres. — Peintures attribuées à Abraham Bosse. — Le Géomètre Desargues. — Traités et théories. — Manuel du graveur. — *Les Graveurs en taille-douce, à l'eau-forte et au burin.*

Il faut signaler, dans l'œuvre d'Abraham Bosse, quand on l'analyse de près, une abondance et une variété vraiment admirables. Nous avons à peine parlé de lui, comme illustrateur de livres; dans ce genre de travaux il est aussi un producteur hors ligne. Il est sans doute inégal, il se laisse aller par trop à l'improvisation, il n'évite pas les fautes de goût; mais que d'efforts prodigieux, que d'essais infatigables qui témoignent de son adresse et de sa verve !

Il avait gravé, en 1635, quelques planches pour le *Livre du Juste* de Duperron; il illustre le roman de *Polexandre* par Gomberville; il compose des frontispices et des vignettes pour l'*Astrée* de d'Urfé. Il grave, d'après des dessins de Claude Vignon, son compatriote, né comme lui à Tours, un grand nombre de pièces, pour l'*Ariane* de Desmarets, pour le *Clovis* du même poète, pour le frontispice du *Moïse sauvé* de Saint-Amand. Abraham Bosse orne de ses compositions quelques-uns de ces livres, dont le titre seul indique au plus haut degré combien étaient profonds le dérèglement et l'esprit d'affectation de la littérature sous Louis XIII. Nous le verrons encore collaborer avec Claude Vignon, à l'illustration du célèbre poème de Chapelain, *la Pucelle*. Claude Vignon, né en 1593, était son aîné de plusieurs années. Peintre au pinceau expéditif, il imitait Michel-Ange de Caravage et Guerchin. Il avait fait le voyage d'Italie, en 1618, avec Simon Vouet, et c'est pendant son séjour à Rome qu'il avait pris les œuvres de ces artistes pour modèles. Il était calviniste, et sa croyance n'était pas sans doute fort enracinée, puisqu'il devait abjurer plus tard. On peut admettre qu'il devint de bonne heure l'ami d'Abraham Bosse, qui a, du reste, reproduit d'après lui plusieurs figures.

Abraham Bosse grave encore des sujets pour une Bible, pour des Offices de la Vierge et des Heures royales; il exécute des images de

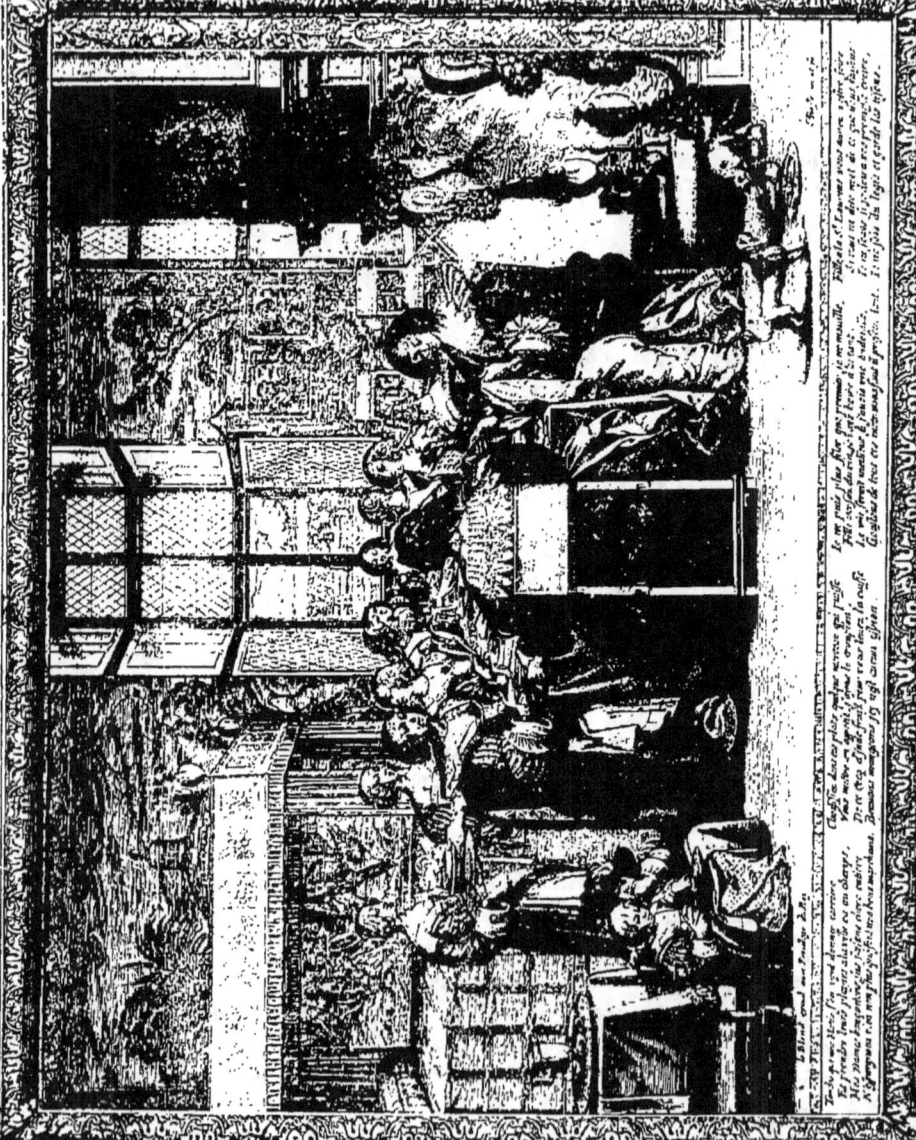

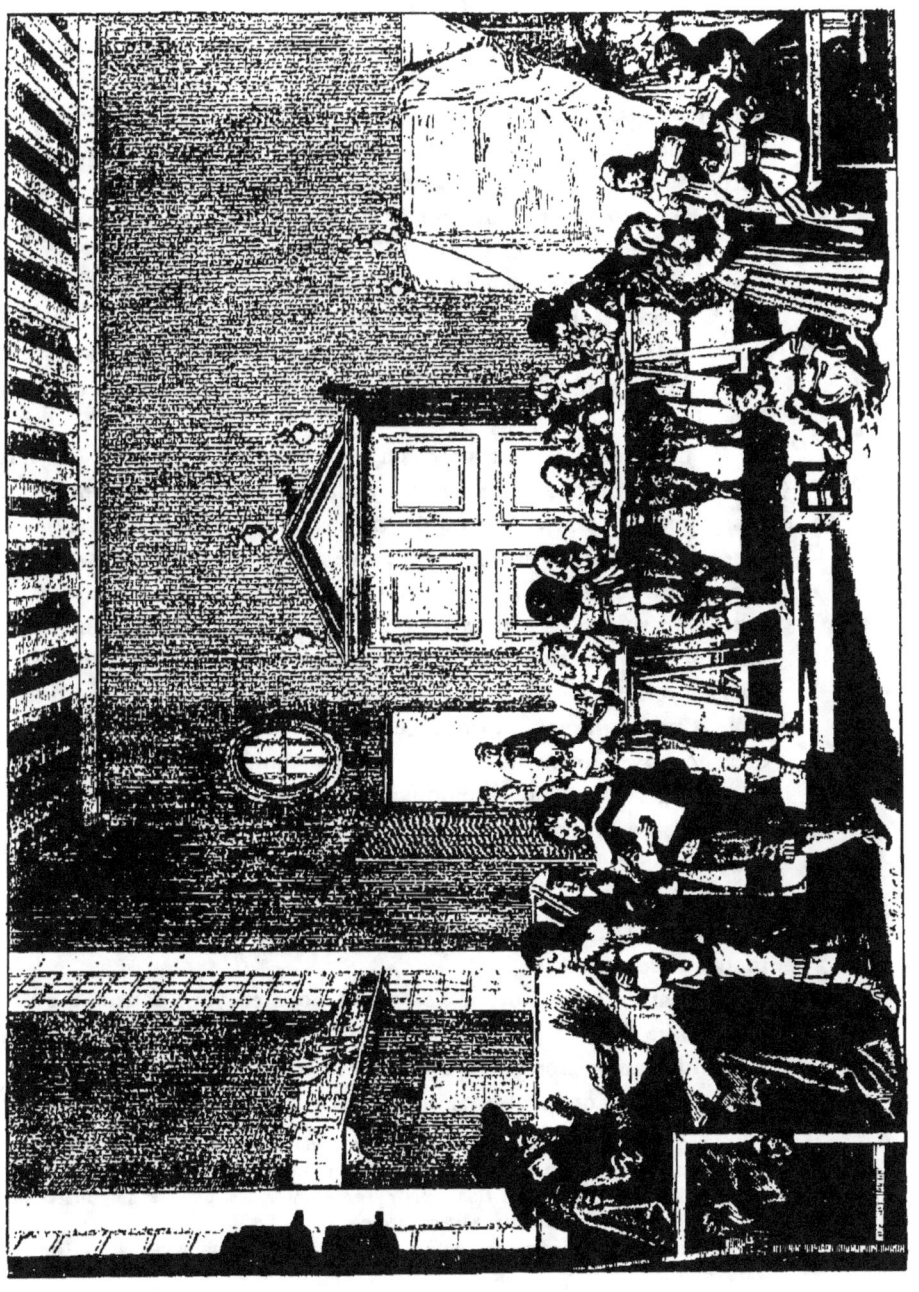

LE MAÎTRE D'ÉCOLE.

miracles et un alphabet religieux. Il compose enfin un cadre d'almanach pour l'année 1638, des dessins d'orfèvrerie et un modèle d'horloge qui ne pouvait passer inaperçu dans la famille de l'horloger Sarrabat. Dans chacun de ces ouvrages il fait montre d'une liberté d'imagination, d'une hardiesse et d'une diversité inconcevables.

Il avait assez de renom pour être appelé à exécuter des travaux d'une nature presque spéciale. C'est ainsi que Guy de la Brosse le désigne pour graver, dans un volume in-folio, les plantes les plus rares du Jardin du Roi[1]. Cette tâche a été menée à bien par notre graveur, qui devait pourtant la considérer comme un peu ingrate. Les planches d'histoire naturelle que nous lui devons témoignent d'une extrême précision et d'une rare vigueur.

Il nous semble probable, en examinant ces travaux si variés, qu'Abraham Bosse s'est exercé à la peinture. Lui-même se donne comme dessinateur et peintre dans un des traités qu'il a publiés. Nous pouvons juger de la valeur de ses dessins, d'après le beau croquis à la sanguine, exposé au Musée du Louvre, et qui représente *Une Femme faisant de la tapisserie*, sujet qu'il a gravé et dont nous avons donné plus haut la reproduction[2]. On lui attribue plusieurs tableaux, entre autres une scène des *Vierges folles*, au Musée de Cluny, et une suite, *les Saisons*, au Musée de Lille. Ces peintures sont exécutées avec des tons vifs et éclatants, qui se détachent avec intensité sur un fond assez uniforme. Il n'est pas inutile de les regarder, si nous voulons nous faire une idée des couleurs qui brillaient sur tant de riches costumes, si nous voulons admirer certaines teintes, comme le vert céladon, qui était alors tout particulièrement en faveur. Après avoir étudié les gravures d'Abraham Bosse, nous pouvons demander à ces tableaux quelques nouvelles observations, à propos des modes et des mœurs.

Tableaux de graveur, si l'on veut; nous croyons pourtant qu'il ne faut pas se presser de considérer toutes ces œuvres comme étant de la main d'Abraham Bosse. S'il a pris goût parfois à peindre, par délassement ou par caprice, on peut imaginer aussi que des artistes qui vivaient de

1. *Archives de l'Art français*, tome I^{er}. De Jussieu a écrit dans un mémoire : « Dans le dessein de faire connaître la supériorité du Jardin du Roi, Guy de la Brosse se servit de la main d'Abraham Bosse pour représenter les plantes singulières qu'il y élevoit et qui manquoient aux autres jardins. »

2. Nous signalons quelques autres dessins dans le Catalogue placé à la suite de cette notice.

PALLAS.

Figure emblématique, dans un cartouche.

son temps ou que quelques-uns de ses élèves se sont plu à reporter certains de ses sujets favoris sur une toile ou sur un panneau. Cette conjecture paraît surtout fondée à propos de ces compositions devenues populaires, où était exprimée une leçon philosophique et morale.

A force d'illustrer des livres, Abraham Bosse se laissait aller à des prétentions littéraires ; l'artiste se doublait d'un théoricien. Il était poussé par son tempérament absolu à expliquer les procédés de son art de graveur. Il avait poursuivi tout d'abord l'étude de la géométrie appliquée au dessin, avec le géomètre Desargues [1], ami de Descartes et de Pascal. Desargues, qui a joué un rôle important dans la vie d'Abraham Bosse, possédait des méthodes générales, à l'aide desquelles il prétendait résoudre tous les problèmes de perspective. Il offrait aux artistes une exactitude qui leur était inconnue, grâce aux principes dont il leur apportait la définition.

Desargues avait publié le résultat de ses recherches dans des opuscules qu'il adressait aux savants. Abraham Bosse, initié par lui à ses découvertes, devient son fervent partisan ; il travaille à vulgariser ses conceptions, vérités ou erreurs ; il s'associe à sa gloire et lui consacre ses premiers écrits : 1° *La Manière universelle de M. Desargues, Lyonnais, pour poser l'essieu et placer les heures et autres choses aux cadrans au soleil.* In-8 ; Paris, 1643. 2° *La Pratique du trait à preuves de M. Desargues, Lyonnais, pour la coupe des pierres en l'architecture.* In-8 ; Paris, 1643.

Ces brochures étaient accompagnées de nombreuses figures composées par notre graveur, qui n'épargnait rien pour rendre plus claires les démonstrations scientifiques. Desargues, de son côté, lui délivrait un certificat approbatif, où il présentait lui-même une défense de son système, en réponse à un libelle qui l'avait attaqué. En ce temps-là, tout chercheur devait être prompt à la riposte ; les épigrammes, les pamphlets se mettaient de la partie à tout propos ; il fallait guerroyer pour la propagande des idées artistiques. Les définitions de Desargues étaient surtout attaquées par un graveur, Grégoire Huret, qui pouvait se croire un rival d'Abraham Bosse. Celui-ci ne supportait aucune contradiction ; il mêlait vite, à l'éloge des théories qu'il acceptait, une polémique qui allait jusqu'aux personnalités les plus âcres.

Vers le même temps, Abraham Bosse travaillait à son manuel de la

[1]. Voir, sur Gérard Desargues, le *Magasin pittoresque*, 1849, pages 166-168.

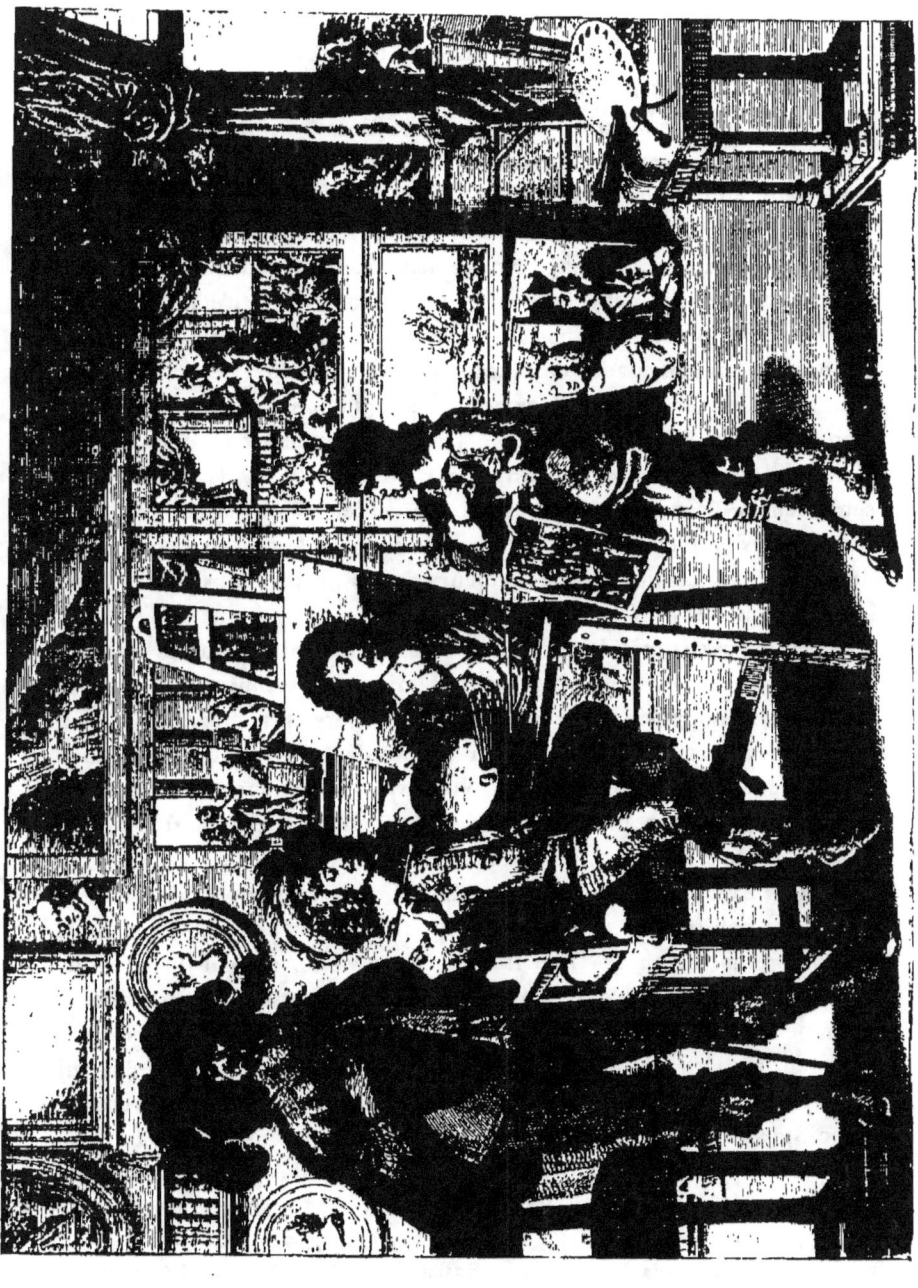

LE PEINTRE DANS SON ATELIER.

gravure. Le *Traicté des manières de graver en taille-douce* parut en 1645. Le livre porte cette mention : à Paris, chez Bosse, en l'île du Palais, à la Rose rouge, devant la Mégisserie [1]. C'est là, en effet, que l'artiste demeurait, au coin de la rue de Harlay ; cette adresse figure sur certaines de ses gravures. Il avait habité, au début, la rue Vieille-du-Temple, « proche la fontaine, à l'image Notre-Dame ». Le livre d'Abraham Bosse était illustré de dix-neuf figures et d'un frontispice ; c'était un traité consciencieux où l'auteur parlait en profond connaisseur et en artiste éminent. Nous retrouvons dans ces pages tout le savoir de cette époque sur l'art de graver ; les procédés nouvellement connus sont exposés avec soin. Abraham Bosse avait adopté les perfectionnements apportés par Callot lui-même, pressé d'abandonner le burin et avide de se servir seulement de l'eau-forte. Il y parle à merveille des vernis et des divers instruments employés par le graveur. Ce livre était l'ouvrage d'un homme du métier, qui faisait part à ses lecteurs de ses propres observations, de ses recherches et du fruit de son expérience.

Certains partis pris de l'artiste nous paraissent plus naturels après la lecture de ces pages. Nous comprenons mieux sa technique, sa touche accentuée, ses oppositions si tranchées de lumière et d'ombre, son dessin parfois un peu rude, ce qui ne surprend pas de la part d'un maître doué plutôt d'énergie que de souplesse. Nous voyons comment il a procédé, en se servant de la pointe et en gardant souvent dans chaque trait la netteté et la sûreté du burin, dont il aimait à imiter les effets.

Les figures qui accompagnent ce traité ne manquent pas d'intérêt ; elles sont habilement appropriées au texte. Mais avant tout, si nous voulons nous attacher à une illustration vivante, ne faut-il pas nous arrêter, en revenant à l'œuvre même d'Abraham Bosse, à cette excellente estampe qui met sous nos yeux deux graveurs occupés à leur besogne dans leur atelier ? D'une part le graveur à l'eau-forte, de l'autre celui qui se sert du burin ; tous deux sont penchés sur leur table. L'un promène sa pointe sur le cuivre, enduit d'une couche de vernis noir ; l'autre se prépare à reprendre les tailles sur sa planche appuyée sur un coussinet, et la débarrasse de la couche de cire dont elle était recouverte. La

1. *Traicté des manières de graver en taille-douce sur l'airain,* par le moyen des eaux-fortes et des vernis durs et mous. Ensemble de la façon d'en imprimer les planches et d'y construire la presse et autres choses concernant lesdits arts, par A. Bosse, graveur en taille-douce. A Paris, chez ledit Bosse, en l'isle du Palais, à la Rose rouge, devant la Mégisserie. M. D. C. XLV. Avec privilège du Roy.

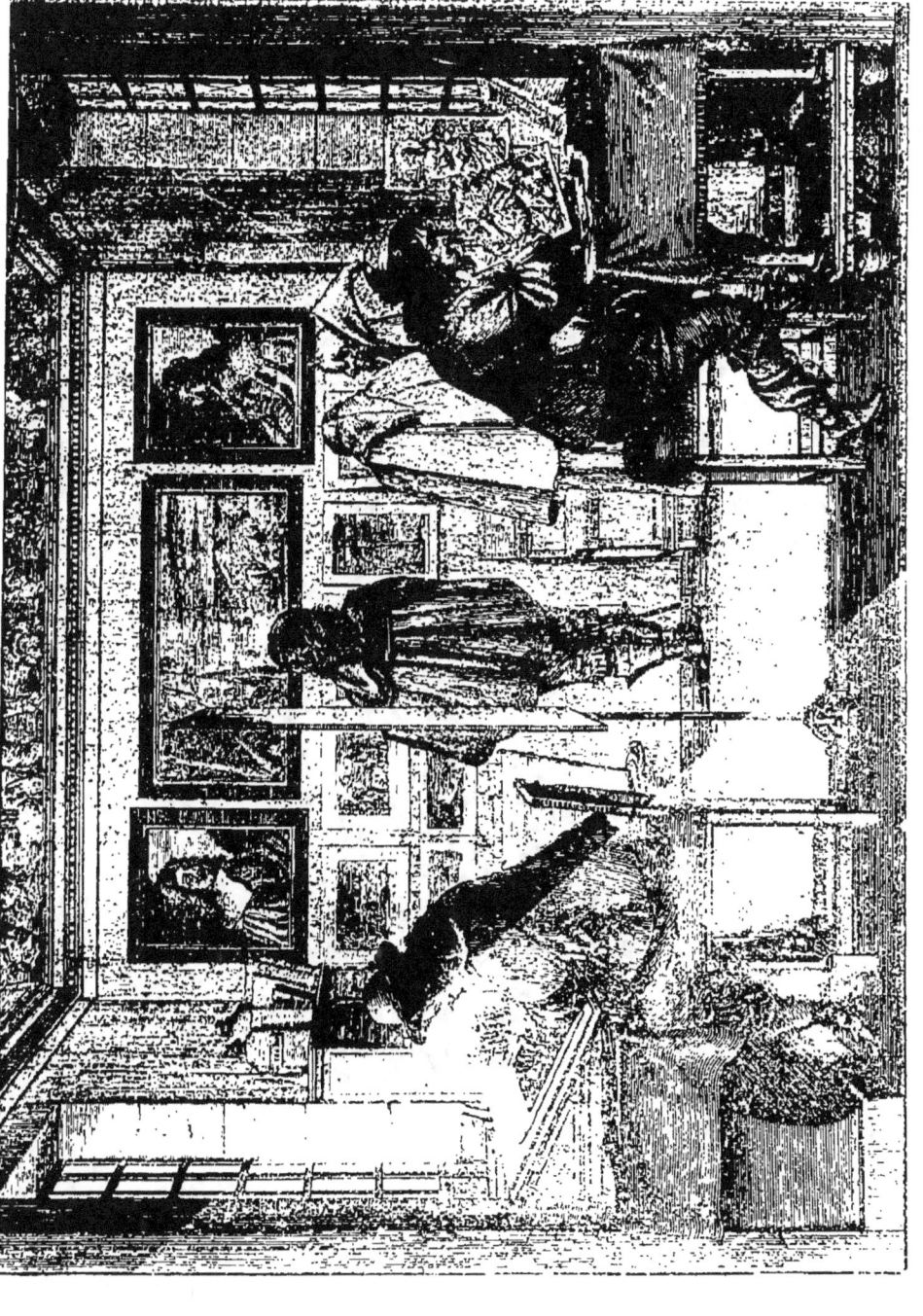

LES GRAVURES EN TAILLE-DOUCE A LA VIEL-BOBIL LA BERN.

peinture qu'il reproduit est posée devant lui ; il regarde par moments dans un miroir, pour se rendre compte de l'effet qu'il a obtenu. Au centre de la pièce se dresse un châssis opaque, pour intercepter les rayons lumineux.

Nous avons devant nous mieux qu'une gravure de livre ; c'est une composition parlante qui nous est présentée. Tandis que les deux artistes, aux longs cheveux, à la moustache relevée, portant collet brodé sur la veste de travail, accomplissent tranquillement leur tâche, des visiteurs vont et viennent dans l'atelier, et examinent les gravures suspendues aux murs. Ils feront peut-être leur choix parmi ces estampes. Le graveur du xviie siècle tient boutique chez lui, nous le savons. Un gentilhomme est en contemplation devant un paysage, et nous apercevons, penchés sur quelques sujets de sainteté, deux moines à l'air attentif qui échangent leurs réflexions, deux moines qu'on a envie de prendre pour de fins amateurs et qui sont sans doute les meilleurs clients de ce temps-là pour les graveurs.

CHAPITRE VII

La Fondation de l'Académie de Peinture. — Abraham Bosse professeur de perspective et académicien honoraire. — Démêlés avec l'Académie. — Pamphlets et libelles. — Abraham Bosse exclu de l'Académie de Peinture. — Vers satiriques. — Jugements des contemporains.

Abraham Bosse, on le voit, portait de toutes parts l'activité de son esprit. En février 1648, eut lieu la fondation de l'Académie de Peinture. C'était un événement qui avait son importance et auquel notre artiste ne pouvait être indifférent. Dès que les premiers membres eurent jeté les bases de leur association, il chercha à se rapprocher d'eux ; il était désireux de jouer un rôle dans cette nouvelle institution.

Il avait plus d'un ami parmi ceux qui s'étaient groupés pour former cette société ; il était surtout appuyé par La Hire et par Sébastien Bourdon, protestant comme lui. Les académiciens avaient arrêté qu'ils ouvriraient des cours pour l'instruction de la jeunesse. Abraham Bosse fit proposer par La Hire de donner gratuitement des leçons de perspective. Il obtint, trois mois après la fondation de l'Académie, le 9 mai 1648, la permission qu'il avait sollicitée[1]. Les offres de l'artiste témoignaient sans doute de son zèle ; en retour, la compagnie le reconnaissait comme professeur, sans qu'il fit partie de l'Académie ; c'était une grande preuve de confiance qu'elle lui accordait. Il renouvela ses avances ; en juin 1649, il présente aux académiciens deux exemplaires d'un livre qui leur était dédié, *Des Sentiments sur la distinction des manières diverses de peinture, dessein et graveures, et des originaux d'avec leur copie.* Ce livre était orné de quatre estampes. L'Académie, d'autre part, lui marque sa satisfaction ; elle le prie de poursuivre son cours de perspective, et Martin de Charmois, son directeur, se charge de lui transmettre, lui-même, cette demande.

Abraham Bosse pouvait donc propager ses méthodes, imposer ses procédés, former des disciples. Il recevait de l'Académie de nouveaux témoignages de sa considération. Les statuts qu'elle avait adoptés, lors de sa création, ne permettaient pas aux graveurs d'être reçus dans son

[1]. *Procès-verbaux de l'Académie de Peinture*, tome I^{er}.

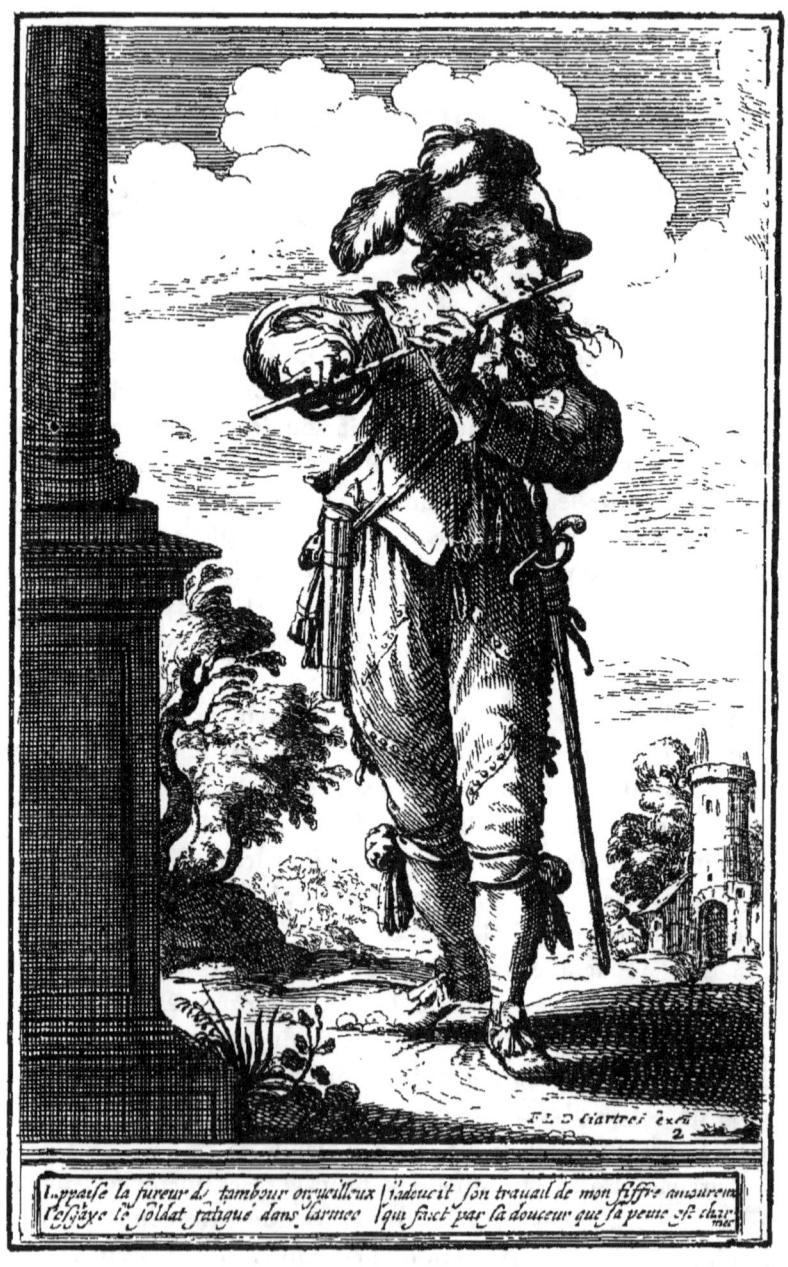

LE FIFRE.

N° 2 de la série des *Figures au naturel tant des vestements que des postures des Gardes Françoises du Roy Très Chrétien,*

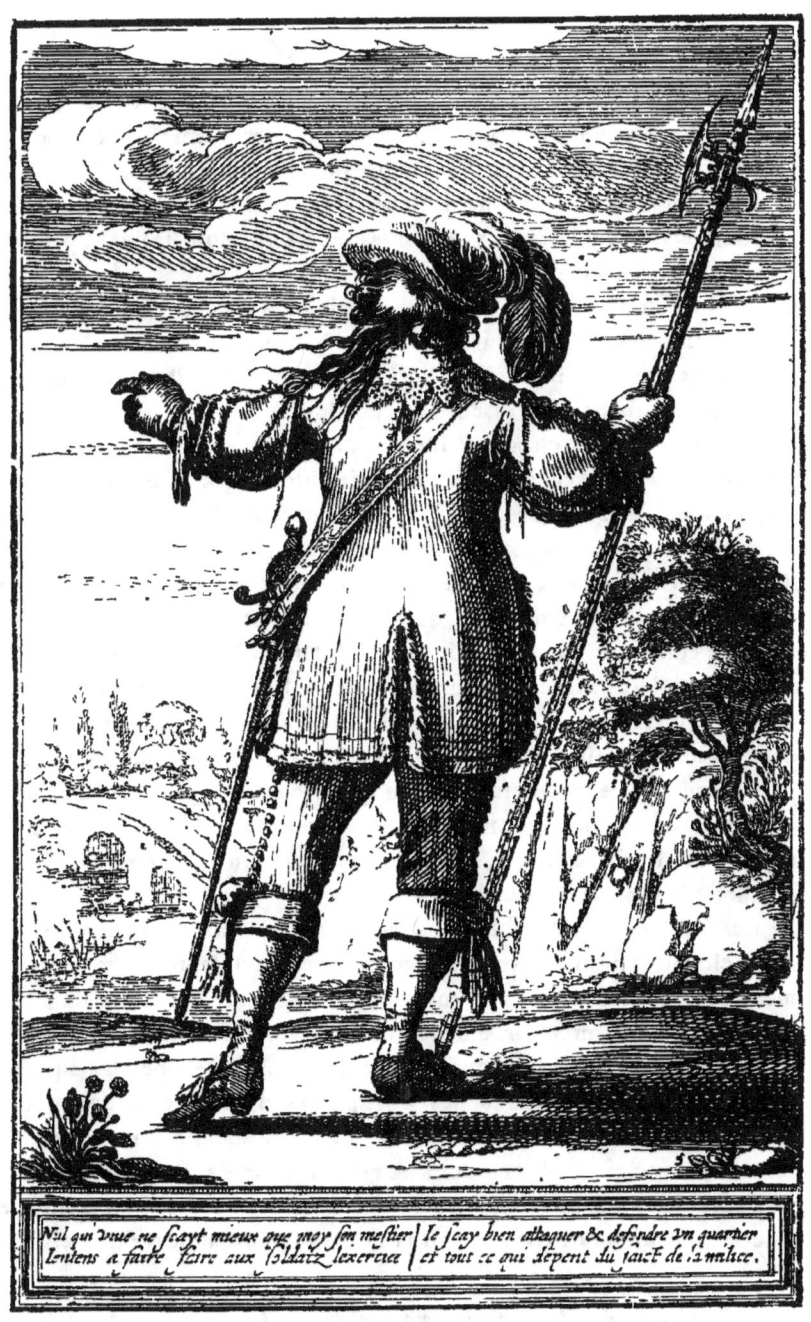

UN HALLEBARDIER.

N° 5 de la série des *Figures au naturel tant des vestements que des postures des Gardes Françoises du Roy Très Chretien.*

sein. La compagnie voulait bien faire une exception pour Bosse, et, tout en maintenant ses règlements, elle le nommait académicien honoraire et lui conférait le droit d'avoir voix délibérative dans ses assemblées [1].

L'enseignement d'Abraham Bosse était surtout technique : c'était, suivant l'artiste lui-même, « un cours de leçons géométrales et perspectives ». Il y répétait maintes démonstrations empruntées à Desargues ; il développait, non sans une certaine prolixité, l'emploi des pratiques et des calculs scientifiques dans l'art de dessiner et de graver. Il n'en faisait pas moins maintes incursions hors de son sujet, et il laissait la géométrie pour toucher aux discussions générales.

Le code de l'art classique n'était point encore tracé, mais plusieurs des membres de l'Académie en préparaient les bases et en définissaient les principes. Les conférences qu'ils nous ont laissées, et dont le texte a été publié récemment, nous font reconnaître en eux des maîtres experts dans l'exposé des idées générales, dans le choix des détails à accepter ou à proscrire [2]. Abraham Bosse devait souvent se trouver en désaccord avec ses collègues, partisans plus que lui d'un goût sage et épuré.

De premières difficultés surgirent entre l'Académie et lui, à propos des livres qu'il voulait publier sur les matières de son enseignement. Il demandait à les faire paraître sous le patronage et avec l'approbation de la compagnie : celle-ci refusa de s'engager d'aucune sorte et décida de laisser à l'auteur la responsabilité de ses opinions. Elle le remerciait cependant de ses soins, et, comme compensation à son refus, elle lui conférait le titre de conseiller.

Les leçons d'Abraham Bosse duraient déjà depuis douze ans, lorsque des incidents pénibles, des discussions aigres et violentes avec plusieurs membres de l'Académie, en même temps que sa résistance dans une question d'ordre intérieur, amenèrent une rupture définitive. Abraham Bosse apportait dans ses rapports avec la compagnie une vive susceptibilité; il se laissait aller à des brusqueries d'humeur, à des mouvements de colère. L'artiste avait adressé à l'Académie une lettre où il présentait quelques observations sur un *Traité de Perspective* de Le Bicheur, académicien lui-même. Un des membres ayant trouvé en séance qu'Abraham Bosse n'avait pas qualité pour soulever un débat sur

1. *Procès-verbaux.* Novembre 1651.

2. *Conférences de l'Académie Royale de Peinture et de Sculpture*, recueillies par M. Henry Jouin. Quantin, 1883.

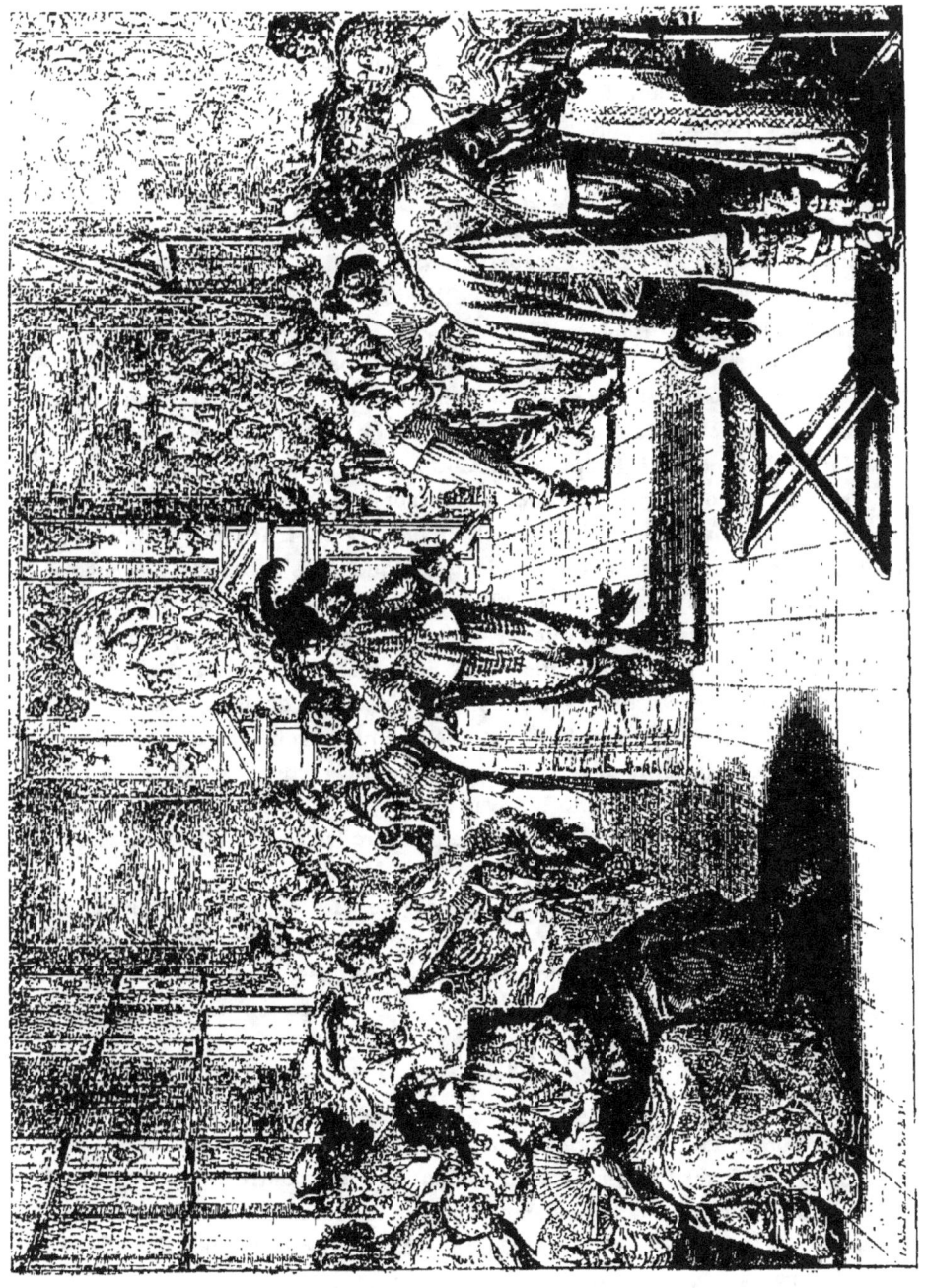

LE BAL.

ce point, celui-ci s'était échauffé, était sorti, et la délibération avait été remise à un autre jour[1].

A une séance suivante, Abraham Bosse s'était encore retiré, cédant à son impatience, parce que l'Académie n'avait pas voulu examiner à fond et sur l'heure son différend avec Le Bicheur. Une autre affaire lui était suscitée par Errard, qui l'accusait de s'être servi de ses propres dessins dans un traité, *Des Proportions des plus belles figures tirées de l'antique.* Errard demandait à ses collègues leur arbitrage qui lui était gracieusement accordé.

Entre temps, l'Académie trouvait indispensable de confirmer à Abraham Bosse ses titres de conseiller et d'académicien honoraire; mais elle lui rappelait qu'il n'avait pas remis son ancien brevet, signé par Martin de Charmois, brevet qui devait être remplacé par un autre, émanant de la compagnie elle-même. Abraham Bosse tenait à conserver cette pièce dont la formule lui était plus favorable. L'artiste ayant refusé d'obéir aux ordonnances de l'Académie, la querelle s'envenima. Abraham Bosse continuait d'envoyer des lettres et des libelles offensants, et ses procédés ne laissaient pas que de causer quelque division parmi les académiciens. On prit la résolution d'en finir avec lui. Comme il ne s'était point soumis, après des avertissements répétés et quelques démarches venant de ses amis, l'Académie tint une assemblée générale, en mai 1661. Elle annula la lettre d'agrégation qu'il avait reçue, révoqua « toutes les grâces et faveurs qu'elle lui avait ci-devant accordées », et ordonna, en outre, de ne plus recevoir et de ne plus lire les écrits qu'il adressait à la compagnie.

Cette exclusion était une mesure sévère. Les collègues d'Abraham Bosse lui infligeaient un affront que son tempérament intraitable ne pouvait souffrir qu'avec peine. Revenons au procès, pièces en mains. Le graveur avait évidemment tous les torts; ses collègues s'étaient montrés remplis de longanimité à son égard.

On a toujours envie de condamner ceux qui ont recours, dans leurs démêlés, à des polémiques irritantes. Il n'est guère facile de défendre Abraham Bosse; il nous reste à formuler des réserves à propos des accusations qu'Errard et Le Bicheur avaient dirigées contre lui. Le professeur de perspective de l'Académie était assez riche de son propre fonds pour n'avoir rien à emprunter aux autres. Peut-être y avait-il eu ren-

1. *Procès-verbaux de l'Académie.* Séance du 3 juillet 1660.

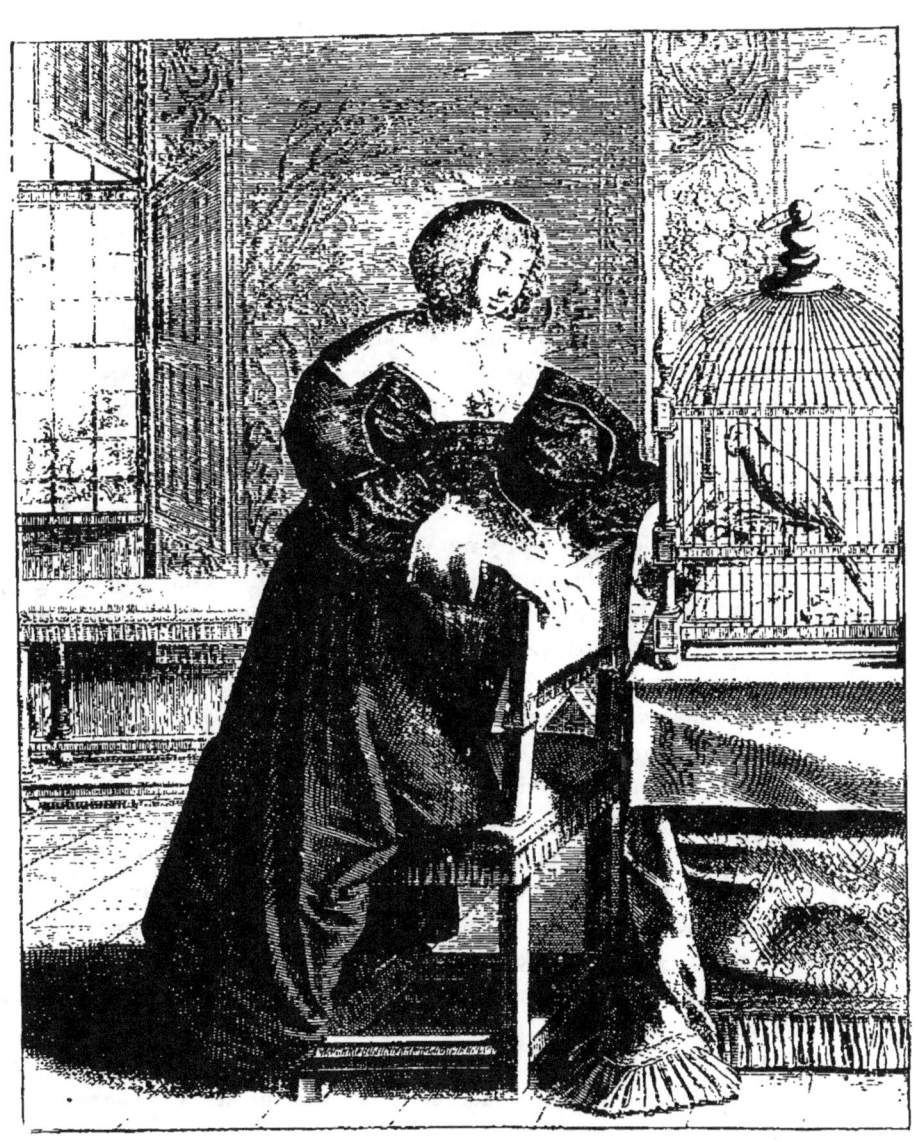

DAME DONNANT A MANGER A UN PERROQUET.

contre sur quelques points, mais le moindre larcin n'est pas admissible. N'oublions pas que ces accusations de pillages entre artistes ou écrivains n'étaient pas rares au xvıı⁰ siècle.

Abraham Bosse, exaspéré de l'arrêt dont il était frappé, se révolta contre ceux qui l'avaient rendu ; il se répandit en invectives et prit le public pour juge. Il publia les leçons qu'il avait professées, sous ce titre : *Traité des Pratiques géométrales et Perspectives enseignées dans l'Académie Royale* [1]. Il reproduisait dans ce livre une lettre qu'il avait reçue de Poussin, et où Errard se trouvait assez malmené. Poussin faisait preuve d'un certain dédain pour la publication d'un traité de Léonard de Vinci, publication qui avait été entreprise par Errard, associé à de Chambray [2]. Il se plaignait ensuite d'Errard, qui avait ajouté de *mauvais paysages* de sa façon à des dessins faits par lui-même à Rome, chez le chevalier del Pozzo. Poussin, qui écrivait d'Italie, paraissait ignorer totalement le mérite d'Errard, et il disait, avec une franchise cruelle : « Les paysages qui sont au derrière des figurines humaines de la copie que M. de Chambray a fait imprimer, y ont été ajoutés par un certain Errard. »

Les coups qu'Abraham Bosse aimait à porter étaient, évidemment, assez redoutables. On peut lire une autre apologie de sa conduite dans un petit avant-propos qu'il a placé en tête d'un traité, rédigé en forme de dialogue, *le Peintre converti aux précises et universelles règles de son art* [3], *avec un raisonnement abrégé au sujet des tableaux, bas-reliefs et autres ornements que l'on peut faire sur les diverses superficies des bâtiments*. Il y attaquait vigoureusement Le Brun et ne gardait avec lui aucun ménagement. Il faisait remonter l'origine de sa mésintelligence à une appréciation trop sincère qu'il avait donnée à l'illustre peintre sur un tableau où celui-ci avait représenté un Christ en croix. Abraham Bosse reprochait à Le Brun d'avoir esquissé son sujet et d'avoir fait poser son modèle à la lumière de la lampe. Il trouvait, non sans raison après tout, que cette clarté ne pouvait faire le même effet que le jour naturel. Il en voulait, en outre, à Le Brun de ce qu'il avait pris parti en faveur du traité traduit par de Chambray. L'irritable graveur ne pouvait tolérer une semblable ingérence. Il accablait Le Brun de ses sarcasmes, et lui rappelait ses contradictions.

1. Paris, 1665.
2. *Trattato della Pintura* di Leonardo da Vinci. Réédité à Rome, en 1890.
3. Paris, 1667.

LA MAISTRESSE D'ESCOLE.

Arrivant à ce qui était, en somme, l'objet essentiel de cette querelle : il l'accusait de ne rien entendre à la perspective, ce qui prouvait combien l'élève de Desargues tenait à ses idées fixes [1].

Le public ne fut guère ému de ce conflit, qui ne touchait que les membres de l'Académie, les étudiants du cours de perspective et quelques artistes. Relevons diverses opinions des contemporains : Félibien, l'historien des peintres, après avoir reconnu que Bosse était un excellent graveur, ajoute qu'il se conduisit à l'Académie d'une manière qui l'en fit sortir. Piganiol de la Force raconte, dans le tome Ier de sa *Description de Paris*, la fondation de l'Académie, expose les dissentiments survenus entre elle et Abraham Bosse, et constate l'indiscipline et la désobéissance de l'artiste. L'abbé de Marolles rime, dans son *Livre des Peintres*, cet exécrable quatrain :

> Des citoyens de Tours dirai-je Abraham Bosse ?
> Son eau-forte admirable est allée aussi loin
> Qu'on la pouvoit porter par adresse et par soin ;
> Mais pour vouloir écrire il gasta son négoce.

Les irrégularités de caractère d'Abraham Bosse lui attiraient une nouvelle querelle. De Piles avait traduit le poème latin du peintre Alphonse Du Fresnoy, *De arte graphicâ*. Bosse l'ayant attaqué dans un écrit injurieux, se trouve l'objet d'une réplique satirique, conçue en termes virulents et grossiers :

> Je jure le dieu des fagots
> Que si je vous entends médire,
> Jamais plus, non pas même rire,
> Ou marmotter entre vos dents
> Contre les vertueux du temps,
> Je dauberai tant sur la bosse
> Du vieux maroufle Abraham Bosse,
> Que le maroufle se taira
> Ou bien la bosse crèvera [2].

Laissons ces pauvretés rimées. Abraham Bosse, hélas ! ne sortait pas vainqueur de cette lutte qu'il avait soutenue et qui finissait par devenir

1. Après l'exclusion prononcée par l'Académie, Abraham Bosse essaya d'appeler à lui les étudiants et de fonder une école. Le Conseil du Roi fit fermer par les exempts cet atelier libre. Arrêt du 24 novembre 1662.

2. Jal. *Dictionnaire*.

héroï-comique. Il se remit à graver ; il illustra un traité de chimie ; il composa quelques pièces religieuses et allégoriques où nous ne retrouvons plus sa touche serrée et puissante. On dirait parfois que le graveur, si hardi du temps de la régence d'Anne d'Autriche et du règne de Louis XIII, s'est affaibli graduellement, et qu'une sorte de métamorphose classique s'est accomplie en lui. Les théories avaient peut-être étouffé, chez Abraham Bosse, les libres caprices de l'imagination. On peut se demander aussi s'il n'avait pas trop vécu, côte à côte, avec les membres de l'Académie de peinture.

Notons, toutefois, qu'il exécute encore des gravures de plantes du Jardin du Roi. Ces planches, qui marquent la fin de la carrière de notre graveur, et qui dénotent une extrême fermeté, étaient probablement une suite à celles qu'il avait faites pour Guy de la Brosse. Elles étaient commandées par les Bâtiments royaux ; la Chalcographie du Louvre en possède aujourd'hui les cuivres [1].

1. COMPTES DES BATIMENTS DU ROI. *15 janvier 1669 : A Bosse, graveur, pour six planches de plantes ou simples qu'il a gravées, 510 livres, etc.* D'autres mentions suivent plus loin.

CHAPITRE VIII

Mort d'Abraham Bosse. — Influence du grand siècle. — Mœurs nouvelles. Oubli où tombe l'œuvre du graveur. — Appréciation de la critique moderne.

Abraham Bosse vieillissait ; il avait perdu, en 1668, sa femme, Catherine Sarrabat. Il avait eu de cette union, qui paraît avoir été heureuse, jusqu'à dix enfants, dont quatre étaient morts en bas âge. Les joies de la famille n'avaient pas manqué à notre rude et fougueux artiste. Son intérieur était sans doute pareil à ceux des personnages de la bourgeoisie qu'il avait tant de fois représentés. On peut supposer qu'il n'était point trop isolé, parmi les siens, si ses démêlés avec ses collègues avaient amené autour de lui un certain abandon [1].

Il mourut à Paris le 14 février 1676, âgé de soixante-quatorze ans ; il avait eu une assez verte vieillesse. Il fut inhumé au cimetière protestant des Saints-Pères ; les registres de décès des Réformés renferment la mention suivante : « Le 15 février 1676, a esté enterré le corps de deffunct Abraham Bosse, graveur en taille-douce ordinaire du Roy, décédé au jour d'hier, auquel enterrement ont assisté maistre Jean des Chaleaux, bourgeois de Paris, et maistre Estienne Gaultier, marchand bourgeois de Paris, tous deux gendres du deffunct, qui ont dit que led. deffunct, lors de son déceds, était aagé d'environ soixante et quatorze ans [2] ».

Au moment où Abraham Bosse mourait, le règne de Louis XIV était arrivé à sa période la plus brillante ; la grandeur du roi se trouvait parvenue à son comble. Les artistes s'inspiraient de ses succès et avaient ordre de les célébrer. Van der Meulen représentait la conquête de la

[1]. Il est bon de signaler encore un trait curieux du caractère d'Abraham Bosse. Lors des dissensions qui troublèrent la France, sous le ministère de Mazarin, il se prononça en faveur de la Fronde. On connaît de lui une gravure datée de 1651, où il est aisé d'entrevoir une allusion politique : elle représente David montrant la fronde avec laquelle il a tué Goliath. Une légende rimée explique cette gravure; elle dit que les frondeurs se sont armés en faveur du Roi et de Dieu. Abraham Bosse était aussi, à sa façon, un frondeur, et nous venons de voir comme il savait lancer la pierre contre les membres les plus autorisés et les plus influents de l'Académie de Peinture.

[2]. Jal. *Dictionnaire*.

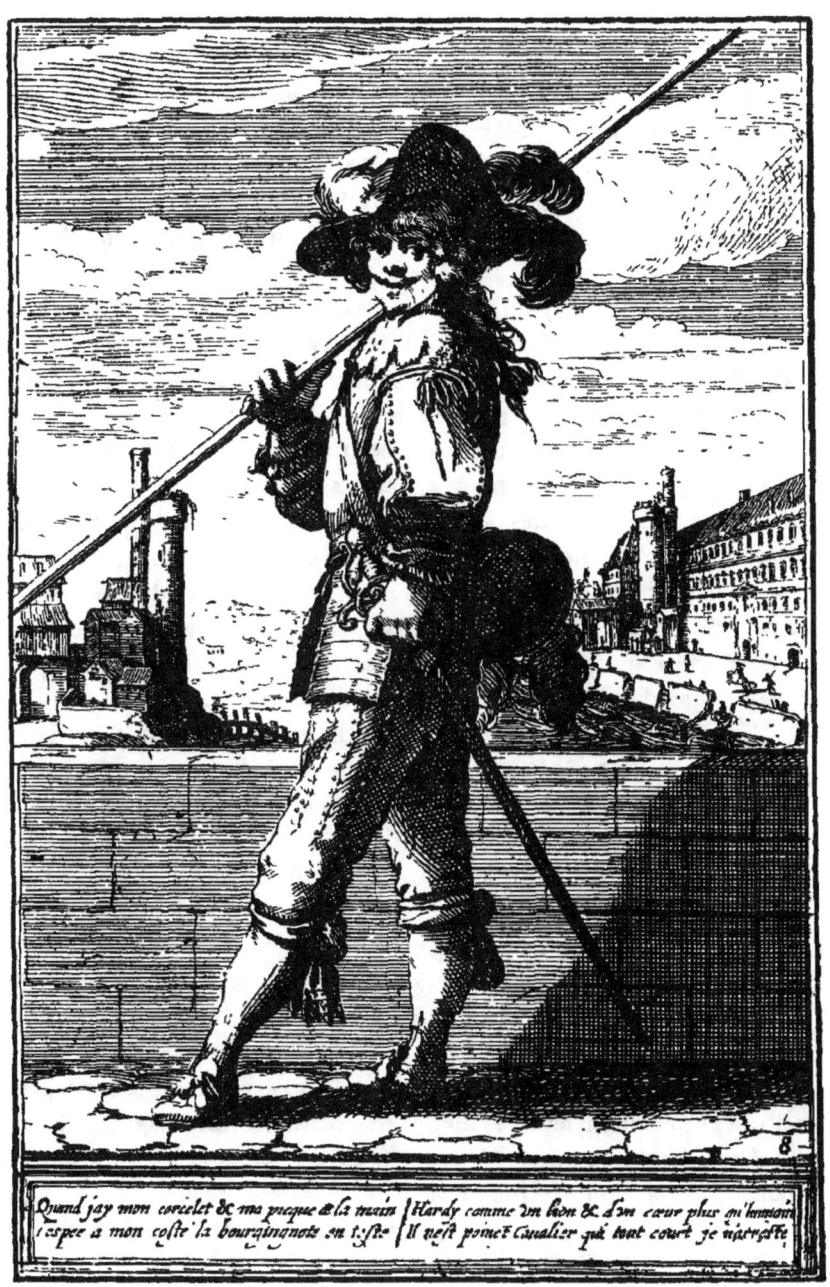

UN GARDE-FRANÇAISE CUIRASSÉ.

N° 8 de la série des *Figures au naturel tant des vestements que des postures des Gardes Françoises du Roy Très Chrétien.*

Flandre, à laquelle il avait assisté, et peignait les faits d'armes de la campagne contre la Hollande. Le Brun allait consacrer à la gloire de Louis XIV les grandes toiles allégoriques et décoratives de la galerie de Versailles. Les graveurs du Roi reproduisaient les œuvres des peintres : les tapissiers des Gobelins reportaient ces compositions dans de magnifiques tentures.

Le Brun, qu'Abraham Bosse avait poursuivi d'une haine bien impuissante, exerçait sur les arts une autorité absolue. Les honneurs s'étaient accumulés sur sa tête; il voyait se réunir autour de lui, à l'Académie de Peinture, ses collaborateurs et ses amis. Van der Meulen en était membre depuis 1673, Sébastien Le Clerc y était entré un an auparavant; Gérard Audran y avait été reçu en 1674, après avoir fait agréer à la compagnie deux gravures d'après des tableaux du peintre des *Batailles d'Alexandre*[1]. Parmi les artistes nouveaux qui venaient grossir les rangs des académiciens, la plupart, Jouvenet entre autres, étaient imbus des leçons de Le Brun. Ces peintres étaient, eux aussi, convaincus du besoin d'apporter en art une règlementation rigoureuse. Ils n'admettaient plus un essai quelconque d'indépendance et exigeaient la pureté du style.

Les amis qu'Abraham Bosse avait comptés à l'Académie avaient disparu un à un; Claude Vignon, qui y était aussi entré, était mort en 1670, âgé de soixante-dix-sept ans. Sébastien Bourdon avait été enlevé l'année suivante. Le Bicheur, Martin de Charmois, ceux, en un mot, dont Bosse s'était attiré le plus l'inimitié, ceux-là manquaient aussi à l'Académie. Un monde nouveau s'était formé; on pouvait remarquer de tous côtés l'avènement d'une autre génération.

Le vieil artiste s'en était allé au milieu de l'indifférence générale. Il ne laissait point d'élèves pour perpétuer derrière lui la tradition de son œuvre. Et comment ses scènes de mœurs, ses gravures intimes, auraient-elles pu servir de modèles? Elles reportaient l'esprit à un passé déjà lointain. Tout avait changé, les modes, les costumes, les usages. A la cour, les fêtes, les cérémonies n'étaient plus les mêmes. L'architecture des maisons de la noblesse répondait à de nouvelles tendances; l'ameublement s'était transformé. Les seigneurs, qui allaient applaudir les pièces de Racine, auraient songé, avec un sourire de dédain, aux habitudes que rappelaient les gravures de l'auteur du *Mariage à la ville*. Ces estampes, qui évoquaient on ne sait quoi de suranné, leur auraient inspiré quel-

1. *Procès-verbaux de l'Académie de Peinture*, tome II, page 24.

Peut on voir vn soldat plus genereux que moy | L'honneur d'un vray soldat est de servir son Roy
et qui sache a son chef mieux rendre obeissance | et dans l'occasion mourir pour sa deffence.

SOLDAT EN FACTION.

N° 6 de la série des *Figures au naturel tant des vestements que des postures
des Gardes Françoises du Roy Tres Chrétien.*

ques-uns de ces badinages que nous pouvons retrouver dans les lettres de M^me de Sévigné ou dans les chansons de Coulanges[1].

L'oubli venait donc s'étendre sur l'œuvre d'Abraham Bosse. La partie didactique de ses écrits, celle où il expliquait les procédés de la gravure, conserva, grâce à un heureux retour, une dernière faveur. On ne pouvait, assurément, attacher aucun intérêt rétrospectif au fatras de ses libelles. Les livres d'études, qui étaient le fruit de son expérience, étaient faits pour survivre, comme une sorte de manuel composé à l'usage des élèves graveurs. N'était-ce pas une compensation dernière, bien due à celui dont l'esprit avait embrassé tant de choses?

On retrouve, en plein XVIII^e siècle, quelques rééditions du *Traité de la gravure en taille-douce, à l'eau-forte et au burin.* La première date de 1701; le livre est augmenté de la *Manière dont se sert M. Le Clerc, graveur du roi*[2]. L'enseignement des procédés employés par Sébastien Le Clerc occupe quelques pages, et est accompagné d'une figure montrant un graveur à l'œuvre. L'éditeur tenait ainsi les lecteurs au courant des progrès accomplis. Une autre édition paraît en 1745, elle est revue et augmentée par Cochin[3]. En 1758, le traité d'Abraham Bosse est l'objet d'une nouvelle publication. Il est augmenté « de *l'impression qui imite les tableaux, de la gravure en manière noire et de celle qui imite le lavis.* » Les préceptes, les leçons d'Abraham Bosse subissaient ainsi une révision inévitable. Ces réimpressions nous offrent des modifications d'une autre sorte. Les planches, les frontispices qui ornent le texte, considérés comme une simple illustration, sont retouchés par les graveurs qui les reproduisent et qui les remettent, pour ainsi dire, au goût du jour.

Les écrivains qui ont eu quelque notion de l'histoire de l'art, sous la

1. Voyez dans les poésies de Coulanges :

> Enfin je vous revois, vieux lit de damas vert;
> Vos rideaux sont d'été, vos pentes sont d'hiver.
> Je vous revois, vieux lit si chéri de mes pères,
> Ou jadis toutes mes grand'mères,
> Lorsque Dieu leur donnait d'heureux accouchements,
> De leur fécondité recevoient compliments...

Ces vers nous rappellent naturellement une gravure de Bosse, *la Visite à l'Accouchée.*

2. Paris, Aubouin, 1701.

3. *De la manière de graver à l'eau-forte et au burin, et de la gravure en manière noire.* Paris. Jombert. In-8°, 19 figures. Augmentée par Cochin.

Régence et sous le règne de Louis XV, ignorent le nom d'Abraham Bosse. C'est seulement dans les notices de Mariette que nous retrouvons une appréciation équitable de l'œuvre de notre graveur. Mariette, soucieux avant tout de réunir les rares matériaux qu'il avait en sa possession, dressait un inventaire exact et raisonné de toutes les œuvres qu'il connaissait, sans se préoccuper des fluctuations du goût. Nous avons déjà relevé un de ses jugements ; Mariette s'attache judicieusement aux points principaux de l'œuvre d'Abraham Bosse, et en montre toute la valeur. « Abraham Bosse, dit-il, représentait dans ses sujets de modes ce qui se passe tous les jours dans la vie civile, et cela d'une façon si naïve et si vraie que l'on ne peut guère rien désirer de plus intéressant. » Cette opinion est d'une absolue vérité, hormis en ce qui a trait à la naïveté de Bosse ; celui-ci est un tempérament réfléchi et conscient du but qu'il se propose. Il ne possède pas cette sincérité toute primesautière, qui perce, par exemple, dans les vers de La Fontaine. Mariette ne pouvait, il est vrai, avoir de la naïveté l'idée que nous nous faisons aujourd'hui. Il nous suffit, au reste, qu'il ait remarqué les traits essentiels du talent d'Abraham Bosse.

Mariette se trouvait porté, par bien des circonstances, à goûter ce talent. Son aïeul, Pierre Mariette, le libraire et marchand d'estampes, avait épousé la veuve de Langlois, dit Ciartres, chez lequel avaient paru plusieurs suites gravées par notre artiste. Le catalogue de sa collection, vendue en 1775, catalogue rédigé par Basan, signale Abraham Bosse parmi les maîtres dont il possédait des pièces gravées.

L'Encyclopédie mentionne le nom de Bosse, dans l'article consacré aux graveurs célèbres. Le talent de l'artiste est apprécié en quelques lignes : « Il avait une manière de graver à l'eau-forte qui lui était particulière. Ses estampes sont agréables. Il était savant dans la perspective et dans l'architecture. Nous avons de lui deux bons traités... » Comme auteur de ces deux livres, Abraham Bosse est l'objet d'une étude plus étendue dans l'article qui a trait à la gravure. C'est tout ; le silence se fait de nouveau. Le graveur des mœurs du temps de Louis XIII est passé au nombre des oubliés et des dédaignés.

Il était nécessaire d'arriver à notre siècle pour constater un retour de justice envers cet artiste laborieux et original. Si la critique contemporaine l'a remis en honneur, c'est qu'elle a senti en lui non seulement le maître rempli de verdeur et de force, mais encore le devancier de nos

peintres de la vie réelle, de Chardin et de Greuze. Abraham Bosse, comme les frères Le Nain, qui furent ses contemporains, a tiré profit du courant qui nous entraîne vers l'étude sérieuse de la réalité.

L'intimité de son œuvre, le sentiment de la vie familière et moyenne qui s'est accusé dans tant de gravures, nous surprennent, quand nous revoyons devant nous la pompe du règne de Louis XIV. Sans doute, il ne faut pas grandir Abraham Bosse outre mesure; nous n'irons pas, à l'exemple de Champfleury, le placer au-dessus de Callot qu'il est inutile de rabaisser injustement. L'artiste, dont nous venons d'examiner les productions, ne nous présente pas l'entrain lyrique, l'exubérance ardente de l'auteur des *Caprices*, la verve joyeuse ou burlesque qui a charmé tant de générations. Abraham Bosse possède, d'autre part, des qualités fondamentales d'une catégorie toute différente. Nous sentons en lui une nature mâle et énergique, un tempérament d'une profonde droiture; nous retrouvons dans son œuvre une sorte d'idéalisme bien distinct, une notion consciencieuse et large de la vie humaine. Il mérite certainement, si nous tenons compte de tous les dons qu'il a réunis, d'occuper un rang élevé dans l'histoire de notre art français.

BIBLIOGRAPHIE

Catalogue de l'Œuvre d'Abraham Bosse, par Georges Duplessis. Extrait de la *Revue Universelle des Arts*, publiée à Paris et à Bruxelles, sous la direction du Bibliophile Jacob. Paris, 1859. In-8° de 195 pages.

Le Magasin pittoresque, tome IV, septembre 1836 : *Abraham Bosse, élève de Callot.* — Tome XIX, juillet 1851 : *Abraham Bosse, graveur à l'eau-forte, peintre et écrivain.* — Articles divers, d'après des gravures : tome XVI, mai 1848, *Visite dans les prisons au XVII° siècle ;* tome XVII, mai 1849, *Gérard Desargues, de Lyon, figures d'après Abraham Bosse ;* tome XX, mai 1852, le *Leviathan de Hobbes ;* novembre 1852, les *Libraires et imprimeurs à Paris au XVII° siècle,* la *Galerie du Palais ;* tome XXV, octobre 1857, *l'Homme fourré de malice ;* tome XXX, octobre 1862, *Une Réception dans l'Ordre du Saint-Esprit.*

Voyez aussi, dans le même recueil : tomes XXV et XXVI, 1857-1858, *Histoire du costume en France, règne de Louis XIII.*

Le Magasin pittoresque, nous devons le constater, a consacré à Abraham Bosse plusieurs articles intéressants, qui ont contribué à faire connaître l'œuvre du graveur à des lecteurs désireux de s'instruire des choses du passé et de s'initier à l'histoire de notre art. Nous avons relevé, parmi ces articles, deux notices biographiques qui ont paru à une assez grande distance l'une de l'autre. La première, celle qui date de 1836, paraît aujourd'hui toute de fantaisie. L'auteur, qui a puisé son érudition on ne sait à quelles sources, débute en ces termes : « Abraham Bosse naquit à Tours, en 1611, d'une famille honnête et riche qui lui fit donner une éducation distinguée. Destiné par elle au barreau, il poursuivait à Paris ses études de droit, quand il se trompa de route un beau matin et prit la porte de l'atelier de Callot pour celle du Palais de Justice... » Après avoir suivi les démêlés de l'artiste avec l'Académie de Peinture, nous apprenons plus loin qu'Abraham Bosse se retira à Tours, « où il mourut en 1678, dans une honnête aisance ». La notice qui a succédé à celle-ci, et qui la corrige en partie, anonyme comme la première, est due à M. Philippe de Chennevières. On sait avec quel amour persistant M. de Chennevières s'est occupé des maîtres secondaires, avec quel soin religieux il s'est attaché à mettre en relief toutes les gloires de l'art français. Il a apprécié Abraham Bosse à sa juste valeur; n'omettant aucun des traits principaux de cette figure d'artiste, il l'a fait revivre pleinement devant nous, comme s'il s'agissait de ces peintres provinciaux dont il a reconstitué si vigoureusement la physionomie. Sans doute une erreur, qui nous semble inévitable, s'est glissée dans cet article. M. de Chennevières, tout en émettant, au reste, un léger doute, a accepté, pour la naissance d'Abraham Bosse, la date de 1611, qui n'est pas exacte. Il n'avait pas à sa disposition les documents positifs, publiés par Jal dans son *Dictionnaire*, documents qui mettent fin à toute incertitude, et dont nous avons pu nous-même nous servir.

A côté des articles du *Magasin pittoresque*, il faut citer, comme ayant aidé répandre et à vulgariser le nom d'Abraham Bosse, le bel ouvrage en deux volumes de M. Paul Lacroix, — le Bibliophile Jacob, — *le XVII° siècle, Institutions, usages et costumes*, et *le XVII° siècle, Lettres, Sciences et Arts* (Didot, éditeur). Dans cet

ouvrage, M. Paul Lacroix s'est largement inspiré des compositions d'Abraham Bosse, en donnant le tableau des mœurs, en décrivant la vie et les coutumes de l'ancienne société française. Il a emprunté au graveur du *Mariage à la ville* et des *Vierges folles* de nombreuses planches qui ont fourni à son texte une vivante et piquante illustration.

Si Abraham Bosse n'a été, dans ces derniers temps, l'objet d'aucune monographie étendue, d'aucune étude d'ensemble, son œuvre a été, en retour, consulté avec fruit par ces écrivains, qui se sont adonnés à d'élégants travaux de reconstitution artistique et d'archéologie intime. M. Henry Havard, dans son *Dictionnaire de l'ameublement et de la décoration*, M. Victor Champier, dans plusieurs études de la *Revue des Arts décoratifs*, et dans son ouvrage *les Anciens Almanachs illustrés*, M. Uzanne, dans ses aimables et ingénieuses publications, *l'Éventail et l'Ombrelle*, ont eu fréquemment recours aux pages de l'artiste qui a représenté, avec tant de justesse, la vie privée des Français d'autrefois.

Jal a réuni dans son *Dictionnaire* plusieurs textes qui éclairent la vie d'Abraham Bosse, et nous renseignent sur sa famille, son entourage et ses amis. Nous pouvons signaler encore parmi les ouvrages qu'il est bon de consulter sur notre artiste, *le Manuel de l'amateur d'estampes*, de Charles Le Blanc ; *l'Académie Royale de peinture et de sculpture*, de Vitet ; *les Mémoires pour servir à l'histoire de l'Académie de Peinture*, par M. Anatole de Montaiglon ; la *Notice des dessins du Louvre*, par M. Reiset (*Appendice, Charles Errard*), et le livre récent de M. Henry Jouin, *Charles Le Brun et les arts sous Louis XIV ; le premier peintre, sa vie, son œuvre, ses écrits, ses contemporains, son influence, d'après le manuscrit de Nivelon*.

Si l'on remonte aux écrivains du xvii° et du xviii° siècle, il ne faut pas omettre Sandrart, et les *Mémoires inédits sur la vie et les ouvrages des membres de l'Académie de Peinture*. Nous nous sommes plusieurs fois appuyé de l'opinion de Mariette ; dans ses *Notes manuscrites sur les peintres et les graveurs*, réunies en dix volumes et conservées au Cabinet des Estampes, Mariette a décrit les gravures qu'il possédait et nous a donné, pour ainsi dire, un premier essai de catalogue de l'œuvre de notre graveur.

L'École des Beaux-Arts possède dans ses archives, parmi les pièces manuscrites provenant de l'Académie de Peinture, tout un dossier ayant trait au différend survenu entre l'artiste et les académiciens. Nous relevons dans ce dossier les procès-verbaux détaillés des séances difficiles qui précédèrent l'exclusion d'Abraham Bosse, un *Récit de ce qui s'est passé en l'Académie à l'égard de Monsieur Bosse, pour faire connoistre l'occasion des lettres dont l'Académie a ordonné l'examen* et les lettres autographes adressées par l'artiste lui-même à l'Académie.

C'est à l'une de ces lettres que nous avons emprunté la signature dont nous donnons ici même un fac-similé :

Voici, à titre de spécimen, le texte d'une de ces lettres. Cette reproduction suffira pour montrer le ton agressif que l'artiste aigri portait dans cette querelle :

« *A Messieurs*

« *Messieurs de l'Académie Royale de la Peinture et Sculpture établie à Paris.*

« Messieurs

« J'apprends que Monsieur Le Bicheur va publier une Manière de pratiquer la Perspective, que Monsieur Le Brun dit préférable à celle de Monsieur Desargues, que l'Accadémie a obtenu que j'y allasse expliquer à ses Eslèves et devoir lui être substituée. A quoi, si la chose pouvait être, loin d'y avoir aucun déplaisir, je serais le premier à en solliciter l'exécution. Mais estant comme je suis assuré qu'il est impossible d'avoir une manière universelle non plus pour le Perspectif que pour le Géométral, plus familière à toute personne que celle du petit pied, et de plus ayant l'honneur d'agrégation à l'Accadémie, je me trouve obligé de lui donner avis qu'elle ne prenne garde à ne pas s'exposer dans cette rencontre à la risée de toutes personnes sçavantes à fond en ceste matière. Surtout après ce qui en est dit aux pages premières de l'avertissement et du premier chapitre de la seconde partie, que vous en avez de

« Votre très humble et très affectionné serviteur

« A. Bosse.

« De Paris, ce 23 février 1657. »

Une réponse de Le Bicheur est conservée dans le même dossier.

CATALOGUE

M. Georges Duplessis énumère, dans son *Catalogue de l'œuvre d'Abraham Bosse*, jusqu'à 1,506 pièces gravées par cet artiste, plus 31 gravées d'après lui. Nous renvoyons à cet ouvrage quiconque veut avoir des renseignements détaillés sur chacune des productions du maître. Nous donnerons, quant à nous, d'après ce livre, le relevé des grandes séries publiées par Abraham Bosse et des pièces importantes ayant trait aux mœurs, aux costumes, à la religion, à l'histoire. Nous n'avons pas l'intention de nous occuper ici des vignettes, des gravures de livres, des motifs de décoration, des emblèmes et des devises. Le catalogue sommaire, que l'on trouvera ci-après, bien qu'il puisse paraître un peu succinct, quand on considère l'étendue de l'œuvre de notre graveur, sera utile à consulter pour l'amateur comme pour le marchand d'estampes.

COSTUMES, MŒURS, PROFESSIONS, ETC.

Le Jardin de la Noblesse Françoise dans lequel se peut cueillir leur manierre de vestements. Inventé par le sieur de Saint-Igny. Suite de dix-huit pièces.

La Noblesse Françoise à l'église. Inventé par le sieur de Saint-Igny. Suite de treize pièces.

Figures au naturel tant des vestements que des postures des Gardes Françoises du Roy Très Chrestien, série publiée aussi sous ce titre : *Divers habillements des officiers et soldats des Gardes Françoises du Roi.* Suite de neuf pièces. Deux Gardes, l'un cuirassé, l'autre sans cuirasse : frontispice. Un Fifre. Un Tambour. Un Porte-drapeau. Un Hallebardier. Un Soldat en faction. Un Capitaine. Un Garde-française cuirassé. Les Goujats.

Le Mariage à la ville. Suite de six pièces. Le Contrat. La Mariée reconduite chez elle le soir des noces. L'Accouchement Le Retour du baptême. La Visite à l'accouchée. La Visite à la nourrice.

Le Mariage à la campagne. Suite de trois pièces. Le Branle. Le Chaudeau. Les Présents de noces.

Le Mari qui bat sa femme. — La Femme qui bat son mari.

La Bénédiction de la table.

Les Femmes à table, en l'absence de leurs maris.

Le Bal.

Le Maître d'école. La Maîtresse d'école.

Le Peintre. Le Sculpteur. Les Graveurs en taille-douce, à l'eau-forte et au burin. Les Imprimeurs en taille-douce.

Femme faisant de la tapisserie.

Dame donnant à manger à un perroquet.

Un Jeune Seigneur jouant du luth.

Une Dame assise, tenant un livre à la main et paraissant chanter.

Les Métiers. Sept pièces. La Saignée. Le Clystère. L'Étude du procureur. Le Cordonnier dans sa boutique; le Cordonnier dans son atelier. Le Barbier. Le Pâtissier.

Les Cris de Paris. Suite de douze pièces. Le Récureur de puits. Le Marchand de fagots. Le Marchand d'eau-de-vie. Le Porteur d'eau. Le Marchand d'oublies. Le Ramoneur. Le Marchand de mort-aux-rats. Le Vinaigrier. Le Marchand d'huîtres. Le Pâtissier. Le Mendiant. L'Aveugle. Suite gravée avec Michel Lasne.

La Galerie du Palais.

Les Comédiens de l'Hôtel de Bourgogne.

Jodelet.

L'Infirmerie de l'hôpital de la Charité.

Un Jeune Homme debout, jouant du tambour. *A. Bosse inventor. M. Lasne fecit.*

Un Jeune Homme jouant de la flûte. Mêmes signatures.

Berger jouant de la musette.

Bergère jouant avec un chien et dansant au son de la musette.

Berger tenant une houlette.

Villageoise se rendant au marché.

La Laitière.

Un Peintre peignant l'Amour.

SUJETS SATIRIQUES. — FACÉTIES

Le Courtisan suivant l'édit de l'année 1633.

Le Courtisan suivant le dernier édit.

Le Laquais serrant les vêtements de son maître.

La Dame suivant l'édit.

La Dame réformée.

La Suivante serrant les vêtements de sa maîtresse.

L'Espagnol et son laquais. — *Van Mol inven. Bosse sc.*

Le Français et son laquais.

Un Français debout, l'épée à la main, se mettant en garde.

Un Homme, en costume espagnol; la Mort derrière lui.

Le Capitaine Fracasse.

Un Homme, coiffé d'un bonnet de fourrure, prend une femme à la gorge; gravure accompagnée de ces vers :

C'est le portrait de Guillery, etc.

L'Homme fourré de malice.

Un Ane, avec un violon au cou, un tambour sur le dos, est poursuivi par deux hommes.

Lettre amoureuse du Capitaine Extravagant à sa maîtresse.

Réponse de la demoiselle au Capitaine Extravagant.

Aux Buveurs très illustres et hauts crieurs du Roi boit. Suite de vingt-quatre petits sujets gravés sur une seule planche. — M. George Duplessis suppose que ces sujets ont été découpés et reliés en un petit recueil mentionné par Brunet, dans son *Manuel de l'amateur de livres.*

David tendant sa fronde.

La Déroute et Confusion des Jansénistes.

SUJETS RELIGIEUX ET PHILOSOPHIQUES. — PARABOLES, ETC.

L'Histoire de l'Enfant prodigue. Suite de six pièces.
La Parabole du Mauvais Riche et de Lazare. Trois pièces.
Les Vierges sages et les Vierges folles. Sept pièces.
Les Œuvres de Miséricorde. Sept pièces. Donner à manger à ceux qui ont faim. Donner à boire à ceux qui ont soif. Loger les pèlerins. Visiter les prisonniers. Visiter les malades. Vestir les nuds. Ensevelir les morts.

ALLÉGORIES

Les Cinq Sens. Suite de cinq pièces. L'Ouïe. La Vue. L'Odorat. Le Goût. Le Toucher. Deux autres pièces, différemment traitées : la Vue représentée par une femme debout, regardant dans un miroir ; l'Odorat, représenté par une femme respirant un œillet.
Les Quatre Ages de l'Homme. Quatre pièces. L'Enfance. L'Adolescence. La Virilité. La Vieillesse.
Les Quatre Saisons. Quatre pièces.
Les Quatre Parties du Monde. L'Europe. L'Asie. L'Afrique. L'Amérique.
Les Quatre Éléments. L'Air. La Terre. Le Feu. L'Eau. — Autres pièces représentant l'Air, la Terre, l'Eau, pièces anonymes (?)

PIÈCES HISTORIQUES

La Levée du siège de Casal.
La Réduction de la ville de Mantoue à son prince.
Le Siège de La Motte.
L'Heureuse Arrivée de Monseigneur, frère du Roi, à la Capelle, le 8 octobre 1634, sur les neuf heures du soir.
Les Chevaliers du Saint-Esprit. Quatre pièces.
Cérémonie observée au Contrat de mariage passé à Fontainebleau en présence de Leurs Majestés entre Ladislas IV* du nom, Roi de Pologne et de Suède, etc., et Louise-Marie de Gonzague, princesse de Mantoue et de Nevers.
Les Vœux du Roi et de la Reine à la Vierge.
Louis XIII en Hercule.
La Joie de la France.
Les Forces de la France sous le règne de Louis le Juste (Louis XIII et Gaston d'Orléans).
La Fortune de la France.
Monument à la gloire de Callot.

PIÈCES DE DÉBUT. PIÈCES RARES

La Vierge tenant sur ses genoux l'Enfant Jésus emmaillotté. *A. Bosse sc. à Tours.* *1627.*

ABRAHAM BOSSE

L'Estrade de Tabarin : *A B fe*. Gravure au burin. Cette pièce, qui a été contestée, appartient, tout l'indique, aux débuts de l'artiste.

Les Fumeurs, d'après Saint-Igny.

Les Quatre Jardinières, d'après Bellange. *A. B. fe. 1622.*

Suite de quatre paysages, d'après Mathieu Merian :

Un Vacher tenant un bâton; Un Homme et une femme conduisant deux vaches; Une Rivière couverte de barques; Un Homme à cheval, prêt à passer un pont de bois.

Un Jeune Homme allant au-devant d'une femme, aux côtés de laquelle se tient l'Amour, décochant une flèche. *Bosse invenit. Ecman sculpsit.* Gravure sur bois.

Une Vierge, d'après Saint-Igny.

Un Cavalier se dirigeant à droite, l'épée à la main, d'après Saint-Igny.

Un Cavalier se dirigeant à gauche, l'épée à la main, d'après Saint-Igny.

ÉVENTAILS. Le Jugement de Pâris. Pâris donnant la pomme à Vénus, etc. La Naissance d'Adonis, Les Quatre Ages.

ÉCRANS. Les Quatre Ages.

Une Horloge.

Cadre de miroir.

Bouquets de joaillerie. Trois pièces.

ARCHITECTURE — DÉCORATION

Les Portiques de Francine. Quarante pièces. Extraites du *Livre d'architecture* contenant plusieurs portiques de différentes inventions, par Alexandre Francine. Melchior Tavernier. 1640.

Fontaine de Diane. *Francini inv.*

Autre Fontaine. *Francini inv.*

Grotte de Saint-Germain-en-Laye. *Francini inv.*

Livre d'architecture d'Autels et Cheminées, de J. Barbet. Dix-huit pièces. Un Frontispice. |Cinq modèles d'Autels. Douze modèles de Cheminées.

Divers dessins d'Amours, d'Anges volants et d'Enfants, pour la décoration des appartements. D'après Farinaste. Trente pièces.

DESSINS

Musée du Louvre. *Femme faisant de la tapisserie*. A la sanguine. C'est le sujet gravé dans l'œuvre de Bosse, et catalogué ci-dessus. Salle des dessins. Dans un meuble à volets. Collection Paignon-Dijonval. Donné par M. E. Gatteaux. 1873.

Réserves du Musée du Louvre : *Dame donnant à manger à un perroquet*. A la plume, lavé de bistre. C'est le sujet gravé dans l'œuvre d'Abraham Bosse et mentionné plus haut.

Un Bal du temps de Louis XIII. Dessin de forme sphérique. A la plume, lavé d'encre de Chine.

Réunion de différentes vertus chrétiennes, avec cette épigraphe, au bas de la composition : *Major harum est charitas*. A la plume, lavé de bistre.

Suit un dessin, dont l'authenticité est considérée comme douteuse : *Groupe de*

quatre personnes debout autour d'une table. Au crayon noir et à la sanguine. Lavé de bistre.

Musée de Rennes. *Le Noble Jeu de billard.* Daté de 1643. Cité et décrit par Clément de Ris, *Musées de province. Attribué* à l'artiste, d'après le dernier Catalogue du Musée de Rennes.

Musée de Dresde. *Le Cordonnier.*

Dessins cités par Mariette. *Notes manuscrites*, au Cabinet des Estampes.

Douze dessins à l'encre de Chine, pour la *Rhétorique des Dieux*, morceaux pour luth, de Denis Gaultier, représentant des enfants qui expriment les différents modes de la musique. Autre : *l'Éloquence assise entre la Musique et l'Harmonie*, d'après Le Sueur.

Collection Hennin, au Cabinet des Estampes : Deux dessins à la plume, attribués à Abraham Bosse : 1° Cinq acteurs, deux femmes et trois hommes, sont sur la scène, devant un auditoire assez nombreux. 2° Jeunes gens et jeunes femmes se promenant dans un jardin. (Catalogue de la Collection Hennin, n°° 2283 et 2284, tome XXVI.) Un dessin à la pierre d'Italie, attribué également à Abraham Bosse : Anne d'Autriche, agenouillée, présentant le Dauphin à un évêque qui le bénit. (Même Catalogue, n° 2741, tome XXXI.)

PEINTURES ATTRIBUÉES A ABRAHAM BOSSE

Une scène des Vierges folles. Musée de Cluny.

Les Quatre Saisons. Musée de Lille.

Jeux d'Enfants. A M. Ernest Prarond, à Abbeville.

M. de Chennevières, dans son article du *Magasin Pittoresque*, a décrit ainsi cette peinture :

« Nous avouons ne connaître qu'une incontestable peinture de Bosse que possédait, sans le savoir, M. Prarond, à Abbeville : c'est un petit tableau haut de 10 pouces sur 1 pied de large, et qui représente des jeux d'enfants. A gauche, une femme assise allaite un enfant ; à sa droite, dans le coin du tableau, un petit enfant, étendu à plat ventre et sortant à mi-corps de dessous la tapisserie d'une table, effraye avec un masque un chien qui aboie. Au milieu, une petite fille, à califourchon sur un bâton à tête de cheval, tient de sa main gauche un petit moulin ; à droite, une petite fille, l'aînée, a le bras droit passé dans l'anse d'un panier plein de fleurs, et tient, dans l'autre bras et de ses deux mains, un chat emmailloté, comme un enfant, jusqu'au menton. La scène se passe dans une chambre dont la porte s'ouvre sur un jardin à la verdure bleuâtre. La couleur de ce tableautin est vive et gaie ; les touches en sont fines, franches et claires. »

Les Cinq Sens, à M. Henry. (Exposition de l'Union centrale.— Musée historique du Costume, 1874.)

Nous avons vu dernièrement, chez un marchand de tableaux, un autre sujet : *l'Étude du Procureur.*

TABLE DES GRAVURES

Femme faisant de la tapisserie. (Musée du Louvre, Salles des dessins.)	5
Un Gentilhomme. Figure de la série : *le Jardin de la Noblesse française*	9
Une Dame. Figure de la série : *le Jardin de la Noblesse française*	11
Le Tambour. N° 3 de la série des *Figures au naturel tant des vestements que des postures des Gardes Françoises du Roy Très Chrétien*	13
Le Porte-drapeau. N° 4 de la série des *Figures au naturel tant des vestements que des postures des Gardes Françoises du Roy Très Chrétien*	15
Le Mariage à la ville. — Le Contrat	19
Le Mariage à la ville. — Le Soir des noces	21
Le Retour du baptême	23
Le Mariage à la campagne. — Le Chaudeau porté aux nouveaux mariés	25
Le Mariage à la campagne. — Les Présents de noces	27
Les Comédiens de l'Hotel de Bourgogne	29
Le Courtisan suivant le dernier édit	31
Le Laquais serrant les vêtements de son maître	37
Les Chevaliers du Saint-Esprit. — Le Banquet	39
La Cérémonie du contrat de mariage de Ladislas III, roi de Pologne, et de Marie de Gonzague	41
Louis XIII en prières. Extrait des *Petits Offices de piété chrétienne*	43
Le Capitaine Fracasse	45
L'Espagnol et son laquais	47
La Bénédiction de la table	51
Les Vierges folles. — La Dissipation	53
Les Vierges folles. — La Paresse	55
Les Cinq Sens. — Le Goût	57
Les Cinq Sens. — La Vue	59
Les Quatre Ages. — L'Enfance	61
Les Quatre Ages. — L'Adolescence	63
Les Saisons. — L'Eté	67
La Galerie du Palais	69
Les Cris de Paris. — Le Vinaigrier	71
Le Cordonnier dans son atelier	73
L'Infirmerie de l'hôpital de la Charité	75
Les Femmes à table en l'absence de leurs maris	78
Le Maître d'école	79
Pallas. Figure emblématique, dans un cartouche	81
Le Peintre dans son atelier	83

Les Graveurs en taille-douce, à l'eau-forte et au burin. 85
Le Fifre. N° 2 de la série des *Figures au naturel tant des vestements que des postures des Gardes Françoises du Roy Très Chrétien*. 88
Un Hallebardier. N° 5 de la série des *Figures au naturel tant des vestements que des postures des Gardes Françoises du Roy Très Chrétien*. 89
Le Bal. 91
Dame donnant à manger à un perroquet. 93
La Maîtresse d'école . 95
Un Garde-Française cuirassé. N° 8 de la série des *Figures au naturel tant des vestements que des postures des Gardes Françoises du Roy Très Chrétien* . . 99
Soldat en faction. N° 6 de la série des *Figures au naturel tant des vestements que des postures des Gardes Françoises du Roy Très Chrétien* 101

FIN DE LA TABLE DES GRAVURES

TABLE DES MATIÈRES

Introduction . 3

CHAPITRE PREMIER

Naissance à Tours. — La Famille d'Abraham Bosse. — Premières œuvres. — Jean de Saint-Igny. — *Le Jardin de la Noblesse française*. — *La Noblesse française à l'église*. — Croquis de costumes. — Les Gardes Françaises. — Mariage d'Abraham Bosse. — La Gravure sous Louis XIII. — Influence de Callot. 7

CHAPITRE II

Scènes de mœurs. — La Vie réelle dans l'ancienne France. — *Le Mariage à la ville* et *le Mariage à la campagne*. — *Le Retour du baptême*, etc. — Le Luxe et ses excès. — L'édit de 1633. 18

CHAPITRE III

Gravures historiques. — *Le Siège de Casal*. — Allégories à la gloire du Roi. — A propos de Gaston d'Orléans. — Les Espagnols. — Types de matamores. — *Le Capitaine Fracasse*. — L'Officier espagnol et l'Officier français 35

CHAPITRE IV

Sujets philosophiques et religieux. — Paraboles. — Leçons morales. — Les Personnages de l'Évangile et le Costume moderne. — *Vierges sages et Vierges folles*. — Compositions allégoriques. — *Les Saisons*. — *Les Quatre Ages*, etc. — La Femme du commencement du xviie siècle. — Les Intérieurs. — La Décoration et l'Ameublement . 50

CHAPITRE V

Autres Scènes de mœurs. — La Vie à Paris sous Louis XIII. — *La Galerie du Palais*. — Un Quartier à la mode. — Abraham Bosse et Corneille. — *Les Cris de Paris*. — Professions et métiers. 66

CHAPITRE VI

Les Illustrations de livres. — Peintures attribuées à Abraham Bosse. — Le Géomètre Desargues. — Traités et théories. — Manuel du graveur. — *Les Graveurs en taille-douce, à l'eau-forte et au burin*

CHAPITRE VII

La Fondation de l'Académie de Peinture. — Abraham Bosse, professeur de perspective et académicien honoraire. — Démêlés avec l'Académie. — Pamphlets et libelles. — Abraham Bosse exclu de l'Académie de Peinture. — Vers satiriques. — Jugements des contemporains.

CHAPITRE VIII

Mort d'Abraham Bosse. — Influence du grand siècle. — Mœurs nouvelles. — Oubli où tombe l'œuvre du graveur. — Appréciation de la critique moderne.

Catalogue et Bibliographie. .

Table des Gravures. .

FIN DE LA TABLE DES MATIÈRES

Paris. — Imprimerie de l'Art, E. Ménard et Cⁱᵉ, 41, rue de la Victoire.

www.ingramcontent.com/pod-product-compliance
Lightning Source LLC
Chambersburg PA
CBHW071402220526
45469CB00004B/1137